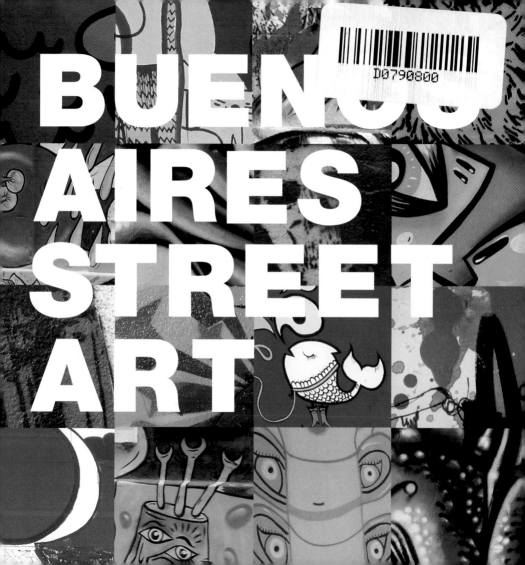

# BUENOS AIRES STREET ART

# BUENOS AIRES STREET ART

GONZALO DOBLEG
GUIDO INDIJ

la marca editora

*Buenos Aires Street Art*
Gonzalo Dobleg y Guido Indij

Buenos Aires, colección Registro Gráfico
© la marca editora, 2011

**la marca**
e d i t o r a

w www.lamarcaeditora.com
e lme@lamarcaeditora.com
t (54 11) 4372-8091
d Pasaje Rivarola 115
(1015) Buenos Aires, Argentina

Edición: Guido Indij
Textos sobre técnicas: Ezequiel Black
Diseño: Diego Sanguinetti
Composición y armado: Gonzalo Dobleg
Corrección fotográfica: Silvina Bertone
Correccion: Wanda Zoberman
Traducción al inglés: Wendy Gosselin

© de las fotografías: sus autores
© de los textos: sus autores

ISBN 978-950-889-197-6

Queda hecho el depósito que establece la ley 11.723
Impreso y encuadernado en Triñanes, Charlone 971,
Avellaneda, en el mes de octubre de 2011.
*Printed in Argentina.*

Guido Indij
Buenos Aires Street Art / Guido Indij y Gonzalo Gil. -
1a ed. - Buenos Aires : la marca editora, 2011.
240 p. ; 15x15 cm.

ISBN 978-950-889-197-6

1. Obras Pictóricas. I. Gil, Gonzalo II. Título
CDD 759.82

Distribuye:

ASUNTOIMPRESO

w www.asuntoimpreso.com
e www@asuntoimpreso.com
t (54 11) 4383-6262
d Pasaje Rivarola 169
(1015) Buenos Aires, Argentina

Available through:
DAP / Distributed Art Publishers
155 Sixth Avenue, 2nd Floor,
New York, N.Y. 10013, USA
Tel 1 (212) 627-1999
Fax 1 (212) 627-9484

# SUMARIO
## SUMMARY

| | | | |
|---|---|---|---|
| LAS PAREDES HABLAN | 08 | Gualicho | 95 |
| DE BS.AS.STNCL A | | Jaz | 99 |
| BUENOS AIRES STREET ART | 12 | Kid Gaucho | 103 |
| EL TIEMPO NO PARA | | Lovestyle | 107 |
| Y LAS CIUDADES TAMPOCO | 14 | Maria Bedoian | 111 |
| | | Maybe | 115 |
| **TÉCNICAS** | | Nasa* | 119 |
| | | Nazza Stencil | 123 |
| Stencil | 20 | OmarOmar | 127 |
| Mano alzada | 22 | Oscar Brahim | 131 |
| Rodillo | 24 | Pmp | 135 |
| Pasting | 26 | Pum Pum | 139 |
| Stickers | 28 | Run Don´t Walk | 145 |
| | | Sonni | 151 |
| **ARTISTAS/COLECTIVOS/GRUPOS** | | Stencil Land | 155 |
| | | Tec | 159 |
| Bs.As.Stncl | 33 | Urrak | 165 |
| Burzaco Stencil | 39 | Viktoryranma | 169 |
| CabaioStncl | 45 | Vomito Attack | 173 |
| Cam.BsAs | 49 | | |
| Cherrycore | 53 | **GALERÍA** | 176 |
| Chu | 55 | | |
| Croki | 61 | TALKING WALLS | 214 |
| Cucusita | 63 | FROM BS.AS.STNCL | |
| Dardo Malatesta | 69 | TO BUENOS AIRES STREET ART | 217 |
| Defi | 75 | THE TIME DOESN'T STOP–NOR DO CITIES | 219 |
| Doma | 81 | TECHNIQUES | 222 |
| Emm | 85 | | |
| Fase | 87 | **CRÉDITOS** | 224 |
| Grolou | 91 | | |

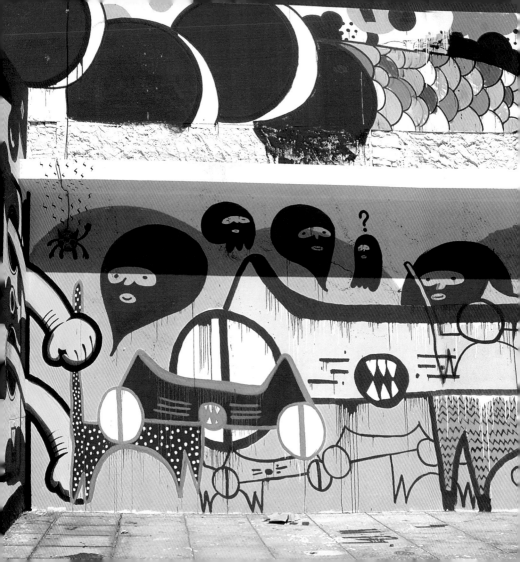

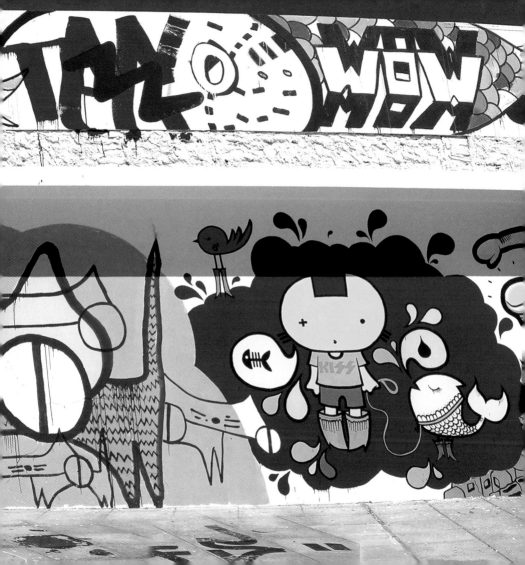

todo arte es marginal y transgresor, por lo menos en sus comienzos, y continúa siéndolo hasta que su propia evolución le impone la necesidad de contar con recursos más avanzados. Y, aunque el *graffiti* no es un fenómeno nuevo, sino todo lo contrario, no fue sino hasta los últimos años que ha llamado la atención de estudiosos de las artes, de la lingüística y de la sociología y devenido objeto de estudios y publicaciones como una singular forma de expresión de las preocupaciones y puntos de vista sociales en un mundo de creciente complejidad.

Transgresor, humorístico, sorprendente, ingenioso, cuestionador de la vida cotidiana y del orden establecido; poético, reflexivo o expresión de protesta, el *graffiti*, arte efímero y contundente, está con nosotros desde siempre, mal que le pese al vecino que descubre que su casa fue pintarrajeada mientras él soñaba con un mundo mejor.

## PROHIBIDO PROHIBIR

En su diccionario de términos de arte y arqueología, Guillermo Fatás y Gonzalo Borrás, definen al *graffiti* como "inscripciones, letreros, etc., que se encuentran en las paredes de los edificios y que expresan sentimientos, ofensas, invocaciones o fechas, hechos por los visitantes, especialmente en lugares de veneración, prestigio o visita frecuente". Muchos cultores del *graffiti* le agregan como condición que deben realizarse en lugares prohibidos. En el mundo de la creación artística se argumenta, con razón, que sin riesgo no hay arte, pero en este caso, al peligro de que la obra sea fallida, se le agregan el de la ira del propietario de la pared, el ataque de otros "grafiteros" que compiten por el mismo espacio, o el de ir preso, pues se trata de una actividad ilegal encuadrada en la figura del vandalismo.

## DE LA CAVERNA AL SUBTE

Para comprender la importancia y trascendencia de este arte debemos tomar en cuenta que el *graffiti* nació con la cultura. Aunque pueda discutirse teorizando que las pinturas rupestres fueron realizadas con consentimiento, ¿de qué otra manera se las puede considerar, sino *graffiti*, a las pinturas de las cuevas de Altamira? Preservadas por la erupción del Vesubio en los muros de Pompeya, se encuentran caricaturas de políticos de la época. Maldiciones, hechizos, declaraciones de amor, *slogans* políticos y citas literarias inscriptas en las paredes han proveído pistas fundamentales para que arqueólogos e historiadores pudieran deducir la vida cotidiana en la antigua Roma. Una de éstas inscripciones es la dirección de Novellia Primigenia de Nuceria, una prostituta muy bella, cuyos servicios tenían gran demanda. Otra, exhibe un falo acompañado por un texto: *mansueta tene*, "manipular con cuidado". La única fuente conocida de la lengua

sanítica, antecesora del árabe, son los *graffiti* labrados en la superficie de rocas del desierto en el sur de Siria, este de Jordania y norte de Arabia Saudí, que datan del Siglo I al Siglo IV.

El primer *graffiti* moderno se encuentra en la antigua ciudad griega de Éfeso (hoy Turquía). Se trata de una mano en forma de corazón que, se cree, indicaba la proximidad de un burdel. Se puede incluso deducir que toda la técnica publicitaria de vía pública es producto de la evolución domesticadora y reglamentada del *graffiti* puesto al servicio del comercio.

El sitio arqueológico Maya de Tikal, en Guatemala, también contiene ejemplos antiguos. *Graffiti* vikingos sobreviven hoy en Newgrange Mound, Irlanda. En la Hagia Sofia de Constantinopla, Halvdan escribió su nombre. También se los encuentra en las paredes de iglesias románicas.

Artistas del renacimiento como Pinturicchio, Rafael, Michelangelo, Ghirlandaio o Filippino Lippi descendieron a las ruinas del Domus Aurea de Nerón a grabar o pintar sus nombres. En los Estados Unidos está el caso de Signature Rock, en Oregon. Soldados franceses imprimieron sus nombres en Egipto durante la campaña napoleónica de 1790. El nombre de Lord Byron está inscripto en una de las columnas del Templo de Poseidón en Attica, Grecia, y hay *graffiti* que ornamentan la Gran Muralla China.

En las revueltas estudiantiles de 1968, las pintadas se hicieron grito en los muros de París. Cuarenta años después, este arte callejero, cada vez más sofisticado, es revalorizado como una expresión de la libertad urbana plasmada sobre una pared o sobre un vagón de subte. Una manera distinta de concretar en calles y muros una singular técnica artística y un mensaje social.

En Argentina, durante los años de proscripción del peronismo, la resistencia se expresaba con el slogan "Luche y Vuelve" firmado con el signo de la V con una P encajada en el vértice que significaba "Perón Vence", en clara emulación y burla al Cristo Vence de los ultracatólicos de la Revolución Libertadora que lo derrocó. También fue un modo de expresar el repudio a las diferentes dictaduras de los sesenta y setenta. La contienda entre la izquierda y la derecha peronistas, al regresar el General, fue muy rica en chicanas ya que ambas facciones se atribuían la propiedad de paredes estratégicas y defendían la apropiación a los tiros a riesgo de muerte. Cuando los adherentes a la Juventud Peronista dejaban inscripta su marca registrada, la palabra "Montoneros" era luego transformada en "Amontonados" por los militantes de la Juventud Peronista de la República Argentina, cuya sigla "JPRA" era a su vez convertida en "JPERRA" por sus opositores. Esta guerra intestina del peronismo, aunque tuvo no pocas víctimas, fue comentada en clave irónica por sus propios seguidores con una célebre pintada que rezaba: "Los peronistas somos como los gatos, parece que nos estamos peleando, pero nos estamos reproduciendo". También los independientes hacían su aporte, todavía se recuerda que, bajo la inmensa pintada que había en un paredón del Hospital Alemán que sostenía "EVITA VIVE", una mano anónima comentaba "¡Oh!, Perón bígamo". Pero no todo este arte estaba relacionado con la política. En el puente del ferrocarril que se encuentra en Dorrego y Figueroa Alcorta, un amante desconocido pintó, para que la mujer de sus sueños lo viera cada mañana al pasar rumbo a su trabajo, "SUSANA

TE AMO". En uno de los pilares que lo sostienen, en caracteres más modestos y graciosos, alguien acotó "Susana, yo también". Con espíritu juguetón, el grupo precursor "Los Vergara", asentaban apócrifas frases célebres como "Yo no me caliento más" y firmaban Walt Disney, de quien se decía había sido congelado en vida para ser descongelado cuando se encontrara una cura para la enfermedad que padecía. La memorable "Tiemblen fachos, Maradona es zurdo" es suya, así como la "Reforma Agraria en la granja de Carozo y Narizota", una pareja de títeres de la televisión. Notablemente, aquella actividad catapultó a sus líderes, los hermanos Korol, a la pantalla chica.

## DE LA CALLE AL MUSEO

En la actualidad este arte ha llamado la atención de los grandes centros de difusión en todo el mundo. Se ha multiplicado la edición de libros en todos los idiomas sobre la especialidad, y sus principales creadores se han transformado en celebridades, aún cuando a muchos de ellos no se les conoce la cara. El Museo de Arte de New York (MoMA) incia su temporada de verano con la exhibición de una serie de documentales relacionados con el arte del *graffiti*. Otros museos y salas de exposiciones se han interesado y proyectan muestras, exposiciones y conferencias en Amsterdam, Berlín, Roma y París, entre otras ciudades europeas. En Buenos Aires, durante el mes de agosto de 2010, el Palais de Glace, bajo la dirección del artista plástico Oscar Smoje, presentó la gran muestra de *graffiti* vernáculo "Enamorados del muro". Ese mismo año, Puma, la empresa de indumentaria deportiva organizó en

el Buenos Aires Design de la Recoleta, el "Puma Urban Art", evento en el cual se expuso a algunos de los mejores referentes nacionales e internacionales del arte urbano pero con el cual muchos de los "grafiteros" no estuvieron de acuerdo. La objeción derivó del hecho de que su intervención no era remunerada. Debían pintar gratis, y hasta invertir dinero, en las paredes de su elección sin aspirar a otra recompensa que la obra misma, pero, siendo una actividad empresaria con un evidente objetivo comercial, algunos no estuvieron de acuerdo en quedar fuera del reparto.

## AQUÍ, ALLÁ Y EN TODAS PARTES

Sidney, Berlín, Barcelona, Sao Paulo, Santiago de Chile, New York… No hay ciudad en el mundo que esté libre de estas formas de expresión que se está constituyendo en un colorido tsunami que no deja de crecer y transformar al paisaje urbano dotándolo de una legibilidad impactante. Toda una generación de jóvenes ha puesto a circular sus mensajes, sus ideas, filosofía y concepción del mundo en los muros de las urbes. Hijos huérfanos de los medios masivos de comunicación, se vuelcan en tropel a contarle al mundo lo que piensan y lo que sienten valiéndose de un soporte que no es posible ignorar, y que a los sistemas políticos y empresarios les convendría escuchar.

## LAURELES PARA TODOS

La extensión de este fenómeno y la cantidad de artistas del rubro, exceden los límites de estás páginas y se corre el riesgo de incurrir en omisiones imperdonables. Lo valorable es que estos jóvenes ensayan, refinan su arte, y al mismo

tiempo se obligan a desarrollar su capacidad de observación, su aptitud para la síntesis y la escritura, la investigación del lenguaje y de los medios a través de los cuales se expresa, temas en los que trabajan con singular apasionamiento. Aunque se sitúan saludablemente al margen de las convenciones sociales, y los condicionamientos de un mercado laboral que parece ofrecerles poco más que una esclavitud de ocho horas al día a cambio de un sueldo que nunca les permitirá independizarse, no se consideran por lo general elementos extraños al sistema, sino parte de él. No son ajenos a una vocación por hacer carrera, ganar dinero y vivir bien. No son marcianos anarquistas que están en contra de todo; son hombres y mujeres que han decidido ingresar al mundo de la producción por la puerta que ellos mismos pintaron en la pared convencional. Conscientes de los límites que propone su propio juego, con decidida vocación por expandirlos, son trabajadores que van a integrarse a la cadena productiva, pero en sus propios términos. Son el cuestionamiento vivo de la vida uniformada de una cultura empresaria que los pretende a todos iguales, sumisos y obedientes. Vivimos momentos en que la juventud es el sujeto de consumo por excelencia, que desde pantallas y carteles es bombardeada con mensajes que pretenden subyugarla para convertir a sus integrantes en adictos pasivos a productos cuyo mayor mérito es el packaging o la novedad por la novedad misma. Quienes son seducidos por esta táctica se dirigen alegremente hacia el aburrimiento sin remedio, prólogo de una acabada autodestrucción. En la vereda de enfrente se ubican estos muchachos y muchachas que levantan pinceles, rodillos, mascarillas y pinturas; sus armas contra

un destino gris de oficina y moral media, pues se dieron cuenta, no están predestinados. Su universo es tanto la intemperie como el cibercafé, el mundo de la transformación de la materia, como el de la reflexión filosófica. Las instituciones tradicionales, museos, centros culturales y salas de exposiciones se están interesando en ellos, y ellos están dispuestos a aceptar lo que tienen para ofrecerles, pero, nuevamente, en sus propios términos. Alejados de la academia y de la crítica culta, estos cultores de la libertad, con mucho para decir, intérpretes de la sabiduría que entraña el lenguaje de la calle, son el aire fresco que se opone al aire acondicionado.

Ernesto Mallo

# DE BS.AS.STNCL A BUENOS AIRES STREET ART

## NOBLEZA OBLIGA

Ante todo, quiero expresar mi agradecimiento a **la marca editora** por confiar en mí para organizar este proyecto, y sobre todo a Guido Indij por su infinita paciencia, ya que entre idas y vueltas, me llevó tres años organizar el material que había prometido compilar en seis meses. Así que, ¡gracias!

## CÓMO NACIÓ ESTE LIBRO Y POR QUÉ ES COMO ES

Después de la edición de *Hasta la Victoria, Stencil!* (Buenos Aires, **la marca editora**, 2004) y *1.000 Stencil. Argentina graffiti* (Buenos Aires, **la marca editora**, 2007), me acerqué a Guido para proponerle la idea de ampliar el horizonte de la colección Registro Gráfico, y armar un libro que incluyera otras modalidades de arte callejero. Nunca imaginé lo arduo que es el trabajo del editor. De hecho, la primera enseñanza que me dejó este libro, es que debo ocuparme de mis propios asuntos y no tratar de hacer el trabajo de los demás. Pero claro está, lo supe después. El primer paso fue juntar las fotos, y para mí, que pinto en las calles de Buenos Aires desde el 2002 con el colectivo Bs.As.Stncl, no fue difícil dar con los artistas y pedirles registro de su obra. Sin embargo, con este primer paso, vino el primer problema. Paradójicamente, el inconveniente fue que todo aquel a quien le solicité material, me lo

dió, dejándome en la difícil situación de tener que seleccionar, editar y descartar cantidad de obra valiosa, para ceñirme a lo pautado por el editor: de las cinco mil imágenes recolectadas, apenas setecientas habrían de incluirse en esta obra. Corolario: dejaré de criticar los libros, *websites* y revistas que difunden *street art,* porque ellos también debieron pasar por esa misma prueba. Luego de varias charlas y discusiones con Guido, decidimos dejar de lado el *graffiti* tradicional (*old school, hip-hop, bubble,* etc.). Si bien coincidíamos en que el *graffiti* es el "padre" de las diferentes técnicas que ocupan hoy este libro, sabíamos también que siendo una vasta materia con tantos exponentes, tratar de abarcarlo, iba a dejarnos con gusto a poco. Decidimos entonces, concentrarnos en "las nuevas expresiones" del arte callejero, sin ocuparnos expresamente de sus referencias de origen.
Los artistas y colectivos no fueron elegidos al azar así como tampoco el criterio de selección, (el nivel y maestría alcanzados o cantidad de su producción, por ejemplo) sino que fueron seleccionados por haber sido quienes dieron el puntapié inicial al, mundialmente reconocido hoy en día, arte callejero porteño.
Cada uno de estos autores cuenta con un espacio propio dentro del libro. Procuramos así acercarle a los ciudadanos, una herramienta para que cuando transiten por las calles de Caballito, Once o Balvanera, puedan distinguir y reconocer

estilísticamente a los distintos artistas y sus técnicas. Estimamos que de esa manera se sentirán un poco más cerca de estas expresiones que, generalmente, se manifiestan de forma anónima.

## AQUÍ Y AHORA

Pocas veces uno toma conciencia de estar viviendo un momento histórico, y tengo la convicción de que, en las calles de Buenos Aires, hoy pasan cosas de las que se hablará en el futuro. Esta ciudad es un semillero de talentos; me consta que artistas callejeros porteños son permanentemente invitados a dejar las huellas de su arte en paredes de otras latitudes: los DOMA y los Fase en Berlín; Gualicho y Jaz en París; Bs.As.Stncl en San Pablo; recientemente los Run Don't Walk convocados por el mismísimo Banksy para pintar las paredes londinenses. Cabe destacar que todas estas ciudades son mundialmente reconocidas por su *street art*, con lo cual podemos decir que nos han invitado los que saben.

## GRACIAS

Este libro está dedicado con profundo amor a mi hijo León. A Débora G (Debita77) por su total apoyo y presión para que termine este proyecto. A todos los que me acompañan en el camino de noches largas, vandalismo y manos pintadas; a mis compañeros de Hollywood In Cambodia por aguantarme y apoyarme; a NN por dejarse llevar; a JC, a Graciela y Raúl, a Sumi, a Marie y a Make y, nuevamente, a Guido Indij por invitarme a participar de este proyecto.

Gonzalo Dobleg

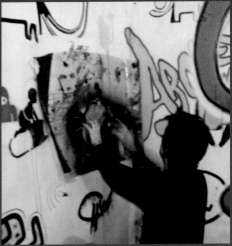

## DECORACIÓN DE EXTERIORES

Cuando comenzamos esta colección, hace algo más de diez años, Buenos Aires era una ciudad gris. Su única paleta de colores era la que estaba pintada en las carrocerías de los colectivos. Hoy son menos los colores de los colectivos: algunas compañías han absorbido a otras (y a sus colores) y los más recientes, los microbuses tienen el color del gobierno de turno, el amarillo, que identifica a la agrupación política en el poder.

Abocados desde entonces a registrar la ciudad en un archivo de registro gráfico urbano, nos fue dado preguntarnos: ¿dónde más hay colores? Nuestro proyecto de observación y documentación comenzó por los carteles, tanto los oficiales -que nos dicen cómo comportarnos- como los privados -que nos dicen qué consumir- (*Cartele*, 2001 y *Proyecto Cartele*, 2002). Pero pronto nos dedicamos al stencil, la *prima donna* de las artes gráficas urbanas porteñas, que nos fascinó y lo historiamos en *Hasta la Victoria, Stencil!* (2004) y que nos interpelaba de manera infinitamente más simpática a través de textos cortos (mensajes ideológicos, poéticos, filosóficos, consignas políticas), de la promoción de bandas de rock, de películas y revistas alternativas y de iniciales o símbolos partidarios. Así es que tras haber recorrido distintas capitales como parte del desarrollo de esta colección, y habiendo comprobado que

era en la Argentina donde el stencil había alcanzado los mayores logros de su expresión artística y comunicativa, le dedicamos *1.000 Stencil. Argentina graffiti* (2007).

En estos diez años los stencils y las pintadas han crecido. No sólo los artistas atrás de los *sprays*, pinceles y brochas han madurado y se han multiplicado. Lo que antes era un pequeño stencil (una señal dispuesta sólo al peatón más atento), ahora son murales de rodillo y pastings que muchas veces superan la relación 1:1. No son pocos los "stencileros" y "grafiteros" que se han transformado en muralistas. Asimismo ha crecido el intercambio con los artistas de otras latitudes. Los más consagrados de entre los locales han mostrado afuera y los adelantados de otros países, enterados de la movida local a través de libros, notas gráficas, infinidad de blogs y el "boca a boca" de los viajeros, se han acercado a conquistar esta ciudad orillera.

Nuestro trabajo fotográfico, documental y editorial continuó con la indexación de las ciudad a través de la identificación, clasificación y ordenamiento de un sinnúmero de detalles cotidianos en los libros *MVD. Gráfica popular de Montevideo* (2006), *Buenos Aires. Fuera de serie* (2008), *Made in Paris* (2011) y los que en los próximos meses les dedicaremos a La Habana, a Berlín y a Río de Janeiro. En todos ellos hemos dedicado

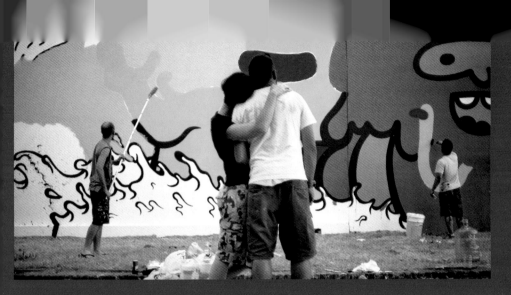

algunas páginas al arte callejero, pero sentimos que la movida de Buenos Aires en los últimos años ameritaba un libro como este, en el que los artistas fuesen los protagonistas.

Ello implicó no pocas dificultades dada la condición de anonimato de muchas de las obras. Y en este sentido, este libro no hubiera sido posible sin la intervención y el contacto directo con Gonzalo Dobleg (GG), de Bs.As.Stncl, con quien tuvimos oportunidad de colaborar desde Estudio Abierto de 2004. De manera paralela, hemos desarrollado sendos espacios de visibilidad para el arte emergente: Asunto Impreso Galería y Hollywood in Cambodia (la galería de referencia del *street art* local manejada por artistas urbanos). GG ha actuado de llave para acceder a la

muchas veces esta se ampara en una noche de creación que nos es ajena a la mayor parte de los vecinos. Y por eso debo reconocerle la gran parte de los méritos de este proyecto editorial.

Proponemos aquí una selección que si bien pudo haber sido una selección morfológica o estética de fotos personales, optamos por una presentación bastante más compleja, oculta tras la simpleza aparente del ordenamiento alfabético: un dream team de artistas que hemos contactado a través de los años y les hemos propuesto elegir sus obras más poderosas y estigmáticas. Les hemos realizado, además, un manojo de preguntas sencillas que nos ayuden a entender, a nosotros y a los lectores, quiénes son y qué los mantiene en la calle.

Así como el escritor se siente angustiado frente a su pantalla u hoja en blanco y el pintor de estudio frente a su tela en el bastidor, el artista callejero parece sentir, previo a cada "ataque", el horror por el vacío frente a los escasos espacios inmaculados que aún ofrece la urbe. Son las paredes, los tachos de basura, los carteles de chapa, el asfalto, las sendas peatonales: los espacios que reclaman su atención y su arte.

Mientras los medios se empeñan en acrecentar la sensación de inseguridad que hace de la ciudad un escenario de riesgos cada vez más variados y de nuestros vecinos un ejército de entes peligroso las paredes están ahí: sin ley que evite su intervención y sin los suficientes

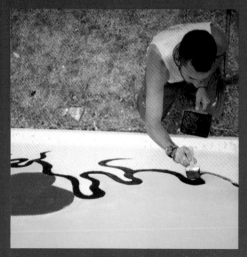

que se destinen a la limpieza y blanqueo de estas paredes intervenidas .¡Que siga así! Así, esos espacios ocupados hoy por la decoración espontánea y gratuita, por la extraordinaria densidad de producción de las intervenciones urbanas no son entregados a las uniformes tipografías con nombres de candidatos políticos, con diseñados afiches publicitarios, y con letreros que nos ordenarán qué nos está permitido y prohibido hacer...

Intentos vanos de decretos como los de la Ley 2.991 proponen establecer un registro de muralistas (¡mayores de 21 años y respaldados por un C.V.!) y otro de murales públicos a cargo del Ministerio de Cultura que protegería a través de la Ley 1.227 de Patrimonio Cultural sólo los murales que el mismo considere "artísticos". Esta protección sería asignada a los primeros mediante un sistema de concurso. ¡Vaya paparruchada!

Mientras tanto, el otro vacío, el que deja la ley y la idiosincrasia porteña que nos hace movernos tan controversialmente pero con cierta comodidad entre lo púbico y lo privado, entre la tolerancia y lo que puede ser considerado un hecho de vandalismo cuando se lo mira a través de la lente de la propiedad, han convertido a Buenos Aires en el laboratorio para el desarrollo de variadas técnicas y la Meca del *street art*.

¡Bienvenidos!

Guido Indij

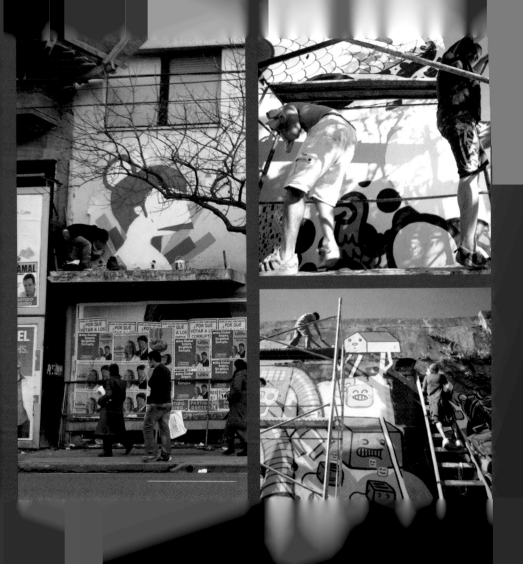

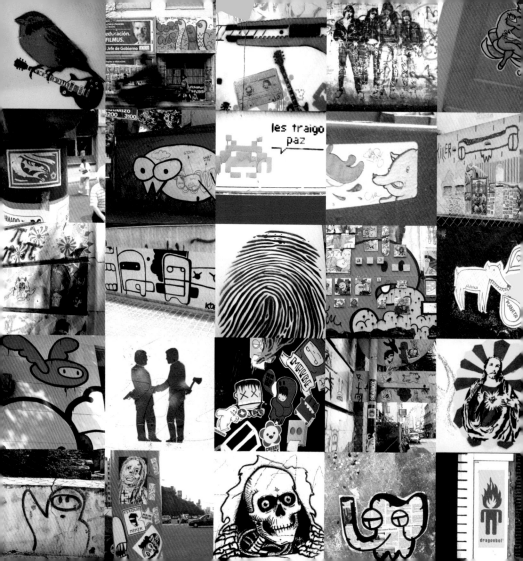

# TÉCNICAS

# STENCIL

Es la técnica que mayor popularización ha tenido aquí, en Buenos Aires. Con un cartón, una trincheta y una fotocopia basta para crear un stencil. Su realización es sencilla y su pintada rápida. Se utiliza un soporte ,generalmente una radiografía, pero puede ser cualquier material que sea fácilmente cortable con trincheta y que aguante varias pasadas de aerosol: cartones de gramaje considerable, planchas de PVC de 1mm., etc. Se imprime sobre estos soportes la figura que se desea pintar (en negativo) ya sea con una hoja impresa por arriba, proyectando con una diapositiva sobre el original elegido, por

transferencia (*transfer*) o simplemente dibujando sobre el mismo. Luego se corta con una trincheta la imagen, dejando siempre puntos de unión, para que no se desprenda. Se coloca sobre la pared y se rocía con aerosol. Posee los mismos principios de la impresión serigráfica: hay que hacer una pasada (de aerosol en este caso) por cada color, dejando el del delineado siempre para el final. Una vez creado un original, se lo puede repetir cuantas veces se quiera (siempre y cuando el soporte resista) logrando, de esta manera, una gran "serialidad".

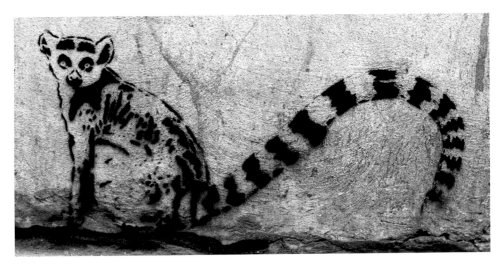

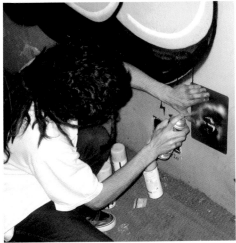

# MANO ALZADA

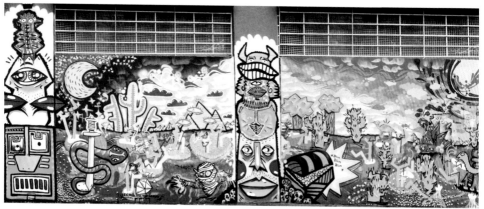

Llamamos mano alzada a la técnica de pintada exclusivamente con aerosol. Los aerosoles poseen, en su parte superior, un mecanismo que permite expulsar el líquido, en forma vaporizada (o reducido a muy pequeña gotas). Hay diferentes clases de "difusores" que permite regular la salida de pintura. La apertura del pico permite controlar el grosor de la línea trazada; incluso existen aerosoles de menor presión que al tener un mayor control sobre la cantidad y densidad de pintura logran un acabado más delicado y fino. La pintada a mano alzada está muy relacionada con las cultura del *graffiti*. Hay que tener en cuenta que el *graffiti* es uno de los cuatro elementos que componen la cultura del *Hip Hop*. Los otros son el el *DJ* (persona que pasa la música sobre la cual se "rapea"), el *MC* (persona que "rapea" sobre las pistas de música que pasa el *DJ*), el *B-boy* (persona que baila) y, finalmente, el *graffiti*.

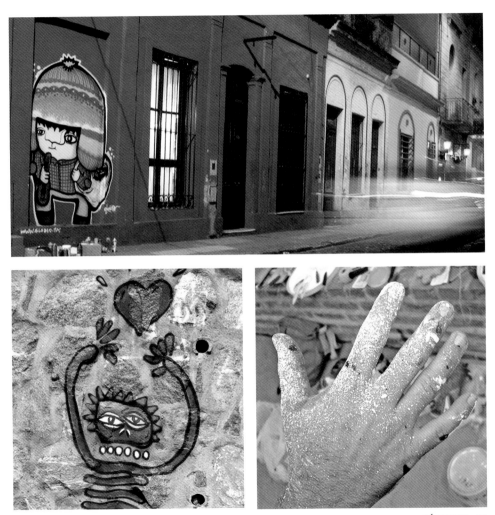

# RODILLO

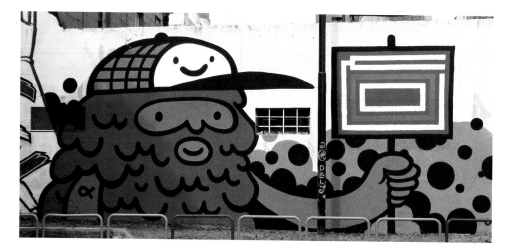

La técnica del rodillo es muy simple. Se utiliza generalmente pintura látex para exteriores, aunque algunos artistas prefieren aerosol para los colores base. Gracias a su ancho, permite cubrir superficies más grandes, ya que logra una pincelada pareja en menor cantidad de tiempo. Se le pueden agregar extensores, que son brazos que prolongan el mango de los rodillos, y la utilización de escaleras o de andamios para lograr pintadas de gran tamaño, en un tiempo relativamente corto. El proceso se inicia realizando los fondos, generalmente en colores mas suaves y, luego, la última capa, que es siempre la más oscura. Por último, la parte del delineado, que le da el contraste y delimita cada uno de los colores.

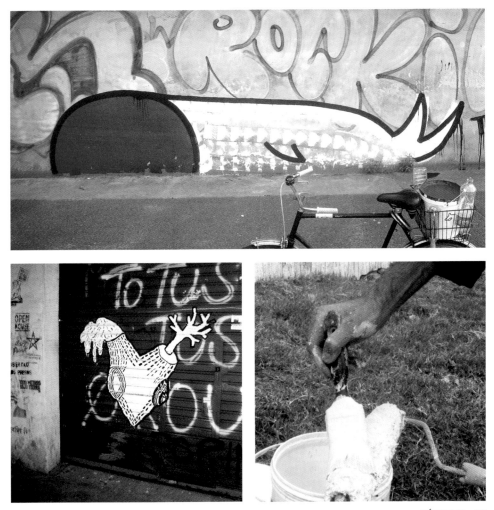

# PASTING

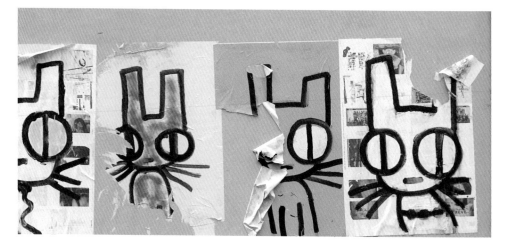

*Pasting* es un término inglés que traducido significa "pegatina" y se refiere a cualquier tipo de papel que se pega en la calle. Se trata de piezas de cualquier clase de papel no autoadhesivo que se pueden pintar a mano, plottear, serigrafiar, imprimir en offset, stencilear o combinar más de una de estás técnicas. También pueden ser recortes de otras impresiones no producidas por el propio artista, logrando así un verdadero collage en la vía publica. El adhesivo más utilizado es el engrudo, hecho con harina y agua, sin embargo, también se puede usar cola vinílica que se consigue en librerías técnicas, pero esto encarece altamente el trabajo. La forma de hacerlo es simple: se coloca la pieza sobre la pared a intervenir y se le pasa el adhesivo con un rodillo, una espátula o un pincel, "pintando" la totalidad de la pieza. De esta forma se logra que traspase los poros del papel y se adhiera sobre la superficie. Luego hay que esperar que se seque para ver el resultado final. De todas las técnicas reflejadas en este libro, junto con la técnica del sticker, es la que menos durabilidad tiene a la intemperie, ya que el agua, el sol y la contaminación hacen que pierda su materialidad rápidamente.

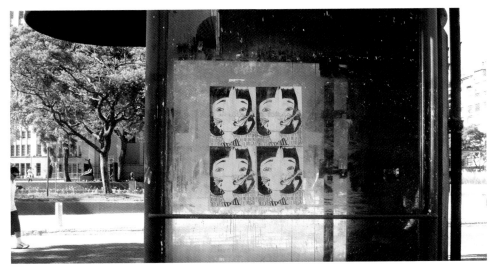

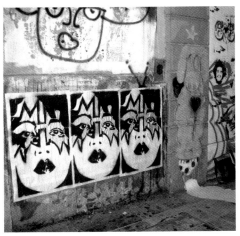

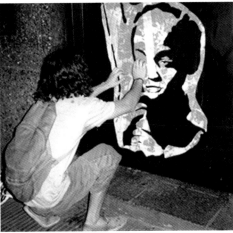

# STICKERS

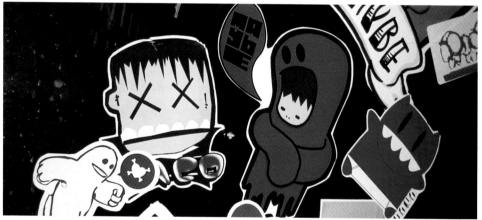

Desde que se venden planchas autoadhesivas en papelerías y librerías, esta técnica está viviendo un auge importante. Los sitckers son muy fáciles de producir. Se puede imprimir en la paz del hogar con una computadora, una impresora y un papel siliconado o *transfer*, que mantiene la adhesividad, hasta que se le saca el papel que lo recubre. También se pueden imprimir en imprentas, centros de copiado, o en talleres de serigrafía; incluso se pueden pintar a mano o

stencilear. Suelen estar hechas a todo color (ó como en cualquier sistema de impresión a 1, 2, 3 y las infinitas combinaciones). Son muy fáciles de colocar, sin que tenga que correr tanta adrenalina por la sangre para lograrlo: sólo hay que encontrar una superficie apta para que se adhiera. Se deterioran rápidamente cuando están a la intemperie. Los lugares más utilizados son las señales de tránsito, loa transportes y los baños públicos y las marquesinas publicitarias entre otros.

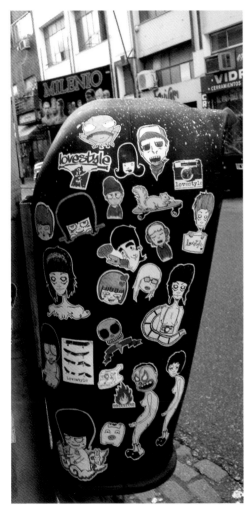

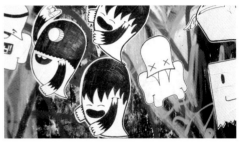

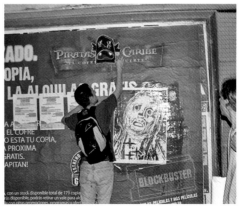

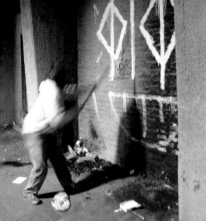
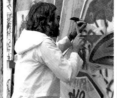
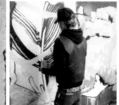

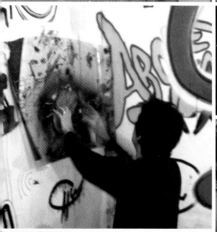
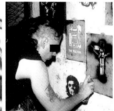

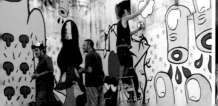

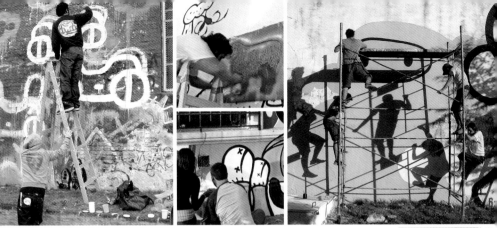

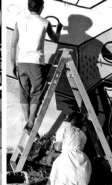

# ARTISTAS
# COLECTIVOS
# GRUPOS

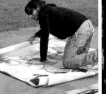

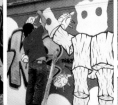

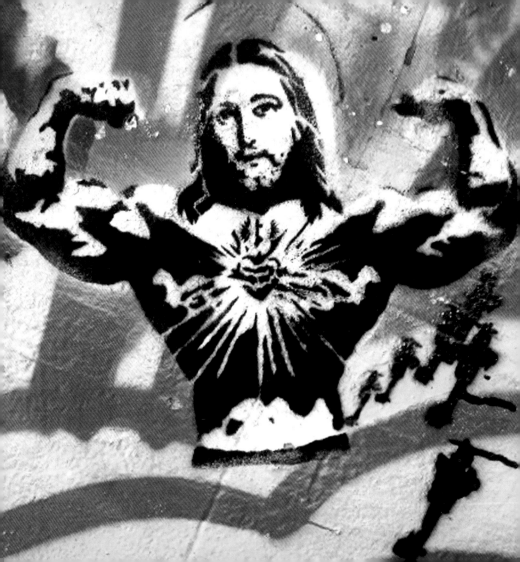

# BS.AS.STNCL

NN + GG

**¿En qué barrios se ven sus trabajos?**
En toda la Capital Federal, pero mayormente
en el microcentro.

**¿Qué los llevó a pintar en la calle?**
El aburrimiento estival, despegar de la compu,
ganas de decir, ganas de molestar, ganas de
oponerse a los atropellos cotidianos, la calle.

**¿Desde cuándo pintan en la calle?**
2002? todavía no sabemos.

**¿Qué los inspira para realizar sus piezas?**
Nos inspira todo: todo lo que nos gusta y todo lo
que nos disgusta. Nos inspiran nuestros amigos.

**¿Otros intereses?**
Nos apasiona la cría de Marsupiales Diptidoconos
en condiciones de sub-hábitat hidrogenado.

**5 cosas que amen:**
Son muchas más que cinco!

**5 cosas que odien:**
Son muchísimas más que cinco!!

**¿Piden permiso o perdón?**
No.

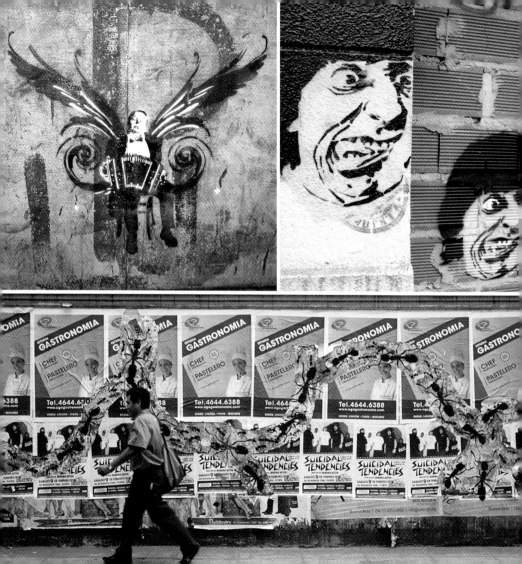

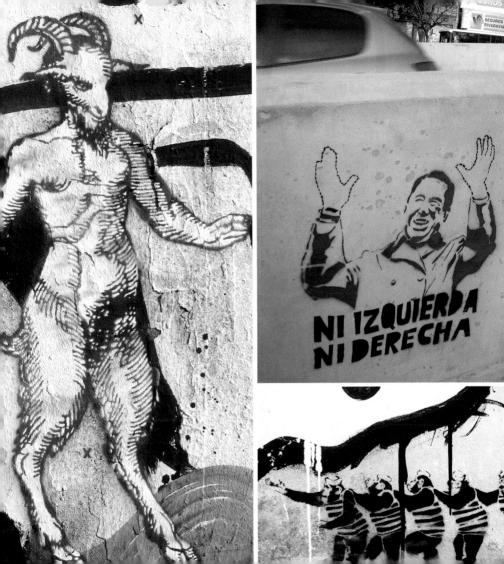

NI IZQUIERDA
NI DERECHA

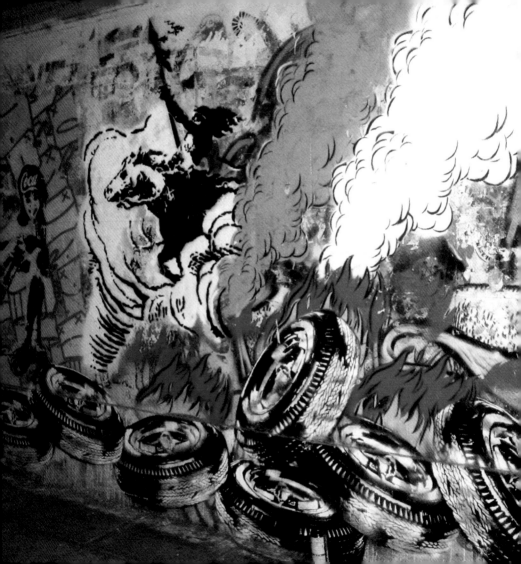

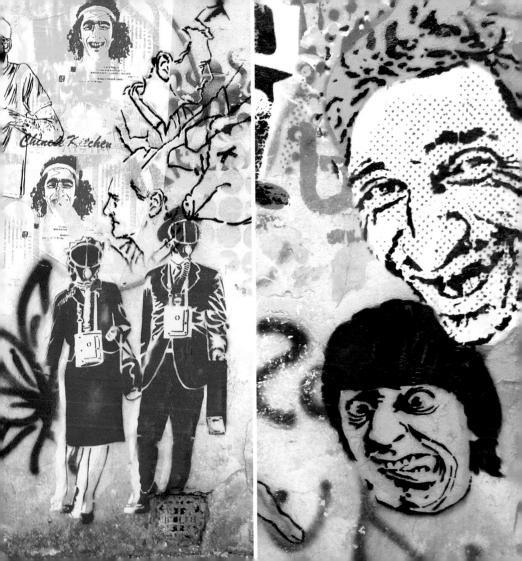

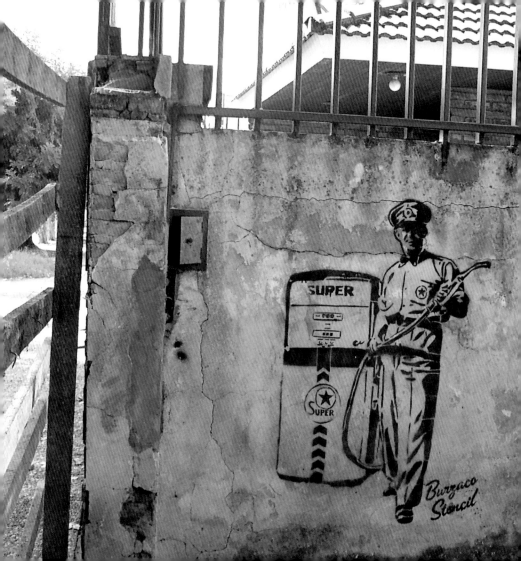

# BURZACO STENCIL

Federico Martínez Aquino // Valentina Buratti

**¿En qué barrios se ven sus trabajos?**
En la república de Burzaco y algún que otro
por ahí. // Extramuro de las comunas macristas.

**¿Qué los llevó a pintar en la calle?**
Ver los primeros Bush de Bs.As.Stncl
en las veredas de Florida y Santa Fe. //
Largas horas de ocio.

**¿Desde cuándo pintan en la calle?**
Principios del 2003 se gesta la patrulla de Burzaco
Stencil, bien al sur. // Desde chica, descubrí en la
ferretería los aerosoles a cinco pesos.

**¿Qué los inspira para realizar sus piezas?**
Las cosas de todos los días, Andy Warhol, Saul
Bass, Art Chantry, The Rolling Stones, otros
grupos del denominado Arte Callejero, películas
de clase B, Raymond Pettibon, Roy Lichtenstein,
Jean-Michel Basquiat, la Bauhaus y un infinito y
constante etcétera que se incrementa día a día.
// Todo y nada en particular.

**¿Otros intereses?**
La música rock, el diseño en casi todas sus ver-
tientes, Op Art, Pop Art, los amigos, Constructivis-
mo Ruso, David Lynch y demás trivialidades.

**5 cosas que amen:**
Los amigos, el rock, la cafeína, el arte y el humor
absurdo. // Gatos, drogas, arte, gatos, arte.

**5 cosas que odien:**
La hipocresía, los snobs, el conformismo, la comi-
da "sana" y despertarme temprano. // Cuestiona-
rios, enumerar gustos, etc.

**¿Permiso antes o perdón después?**
Si es necesario, perdón después.

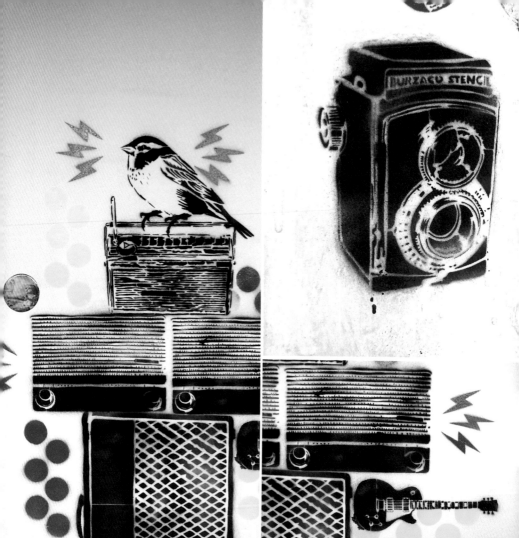

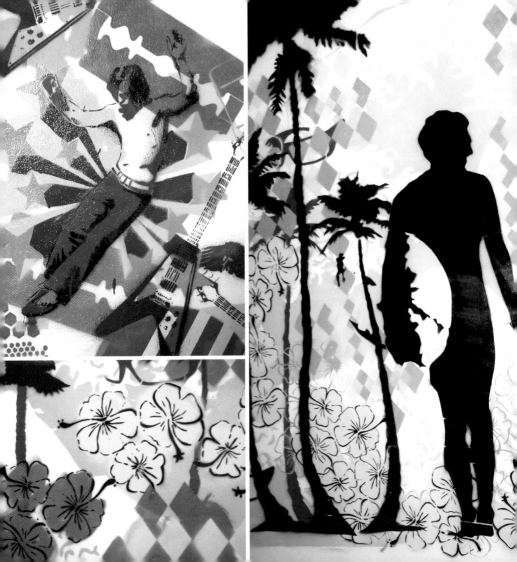

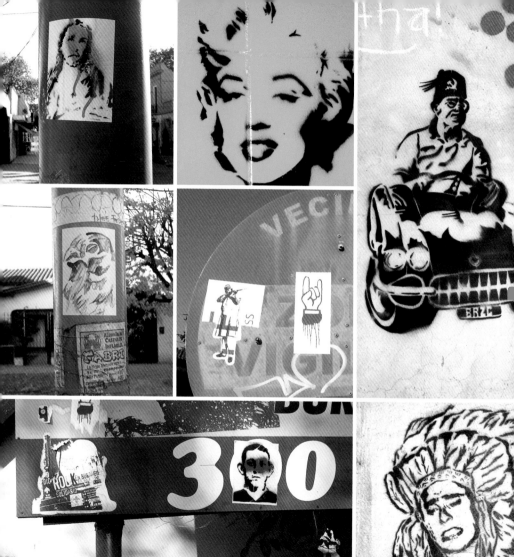

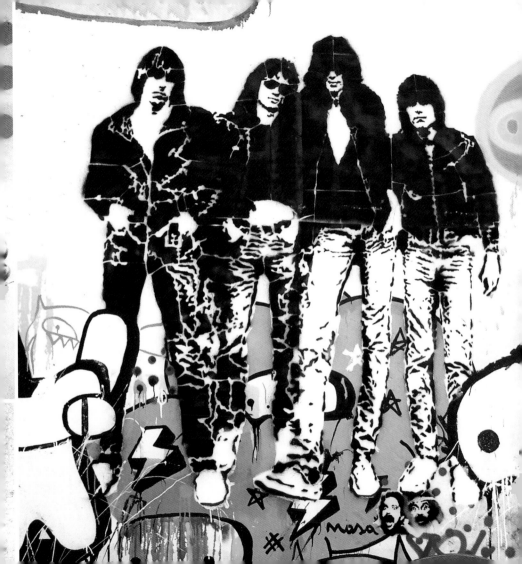

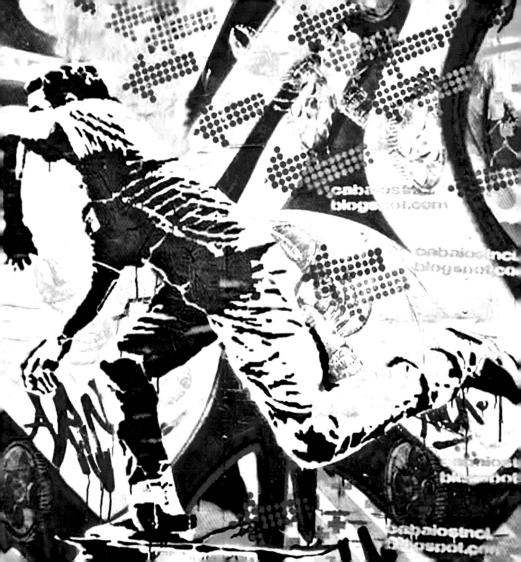

# CABAIOSTNCL

Santi

**¿En qué barrios se ven tus trabajos?**
San Telmo, Palermo, Colegiales.
**¿Qué te llevó a pintar en la calle?**
En la calle pasa todo.
**¿Desde cuándo pintás en la calle?**
2004 aproximadamente.
**¿Qué te inspira para realizar tus piezas?**
La mañana, Augustus P., Difaso, Pulp Fiction,
Domingas C., Vasarely.

**¿Otros intereses?**
Dejar la gastronomía.
**5 cosas que ames:**
Manu fran el sol el aire el agua.
**5 cosas que odies:**
Las condiciones y algunas realidades.
**¿Pedís permiso antes o perdón después?**
Permiso después.

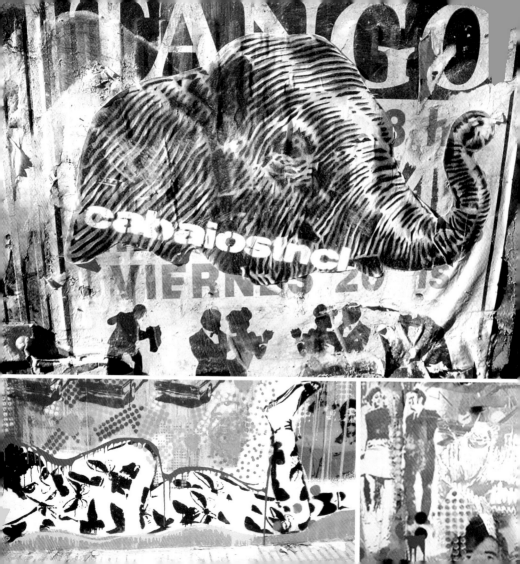

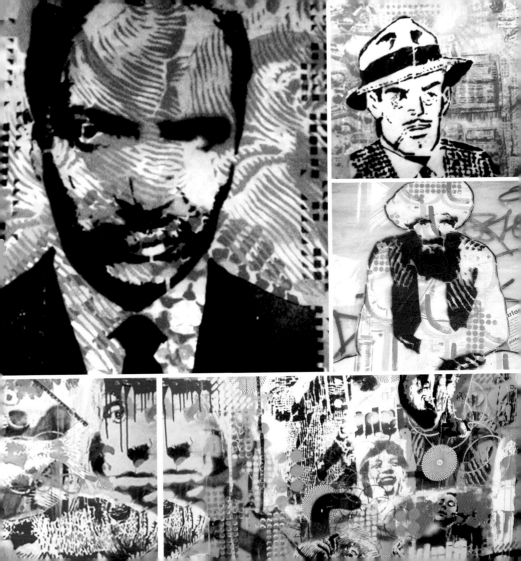

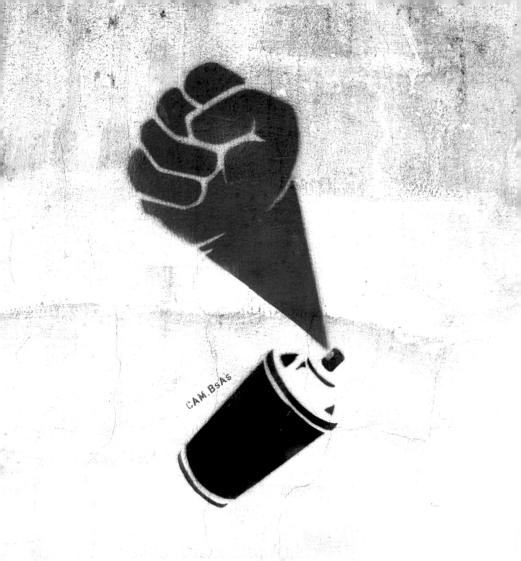

CAM.BsAs

# CAM.BSAS

Juan Pablo Cambariere

**¿En qué barrios se ven tus trabajos?**
Chacarita.

**¿Qué te llevó a pintar en la calle?**
Las ganas de decir ciertas cosas, y de intervenir.

**¿Desde cuándo pintás en la calle?**
Desde el 2005.

**¿Qué te inspira para realizar tus piezas?**
Todo lo que me dé bronca, impotencia, angustia,
etc. O sea, inspiración no falta.

**¿Otros intereses?**
Diseño gráfico, escultura, fotografía, literatura,
viajes.

**5 cosas que ames:**
Viajar, el queso, Lou Reed, el chocolate,
los amigos.

**5 cosas que odies:**
La argentinidad: egoísmo, impunidad, mentira,
soberbia, corrupción.

**¿Pedís permiso o pedís perdón?**
Como dice Banksy, es más fácil pedir perdón
que pedir permiso.

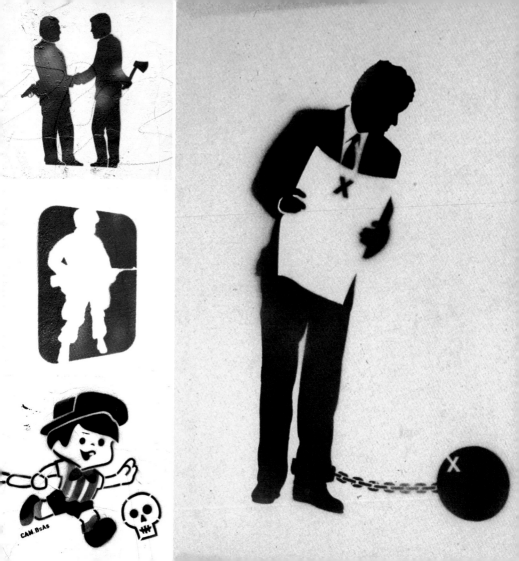

CAM.BsAs

ARGENTINO ES ANAGRAMA DE IGNORANTE

MILITAR ES ANAGRAMA DE LIMITAR

SOCIEDAD ARGENTINA ES ANAGRAMA DE NACIO DESINTEGRADA

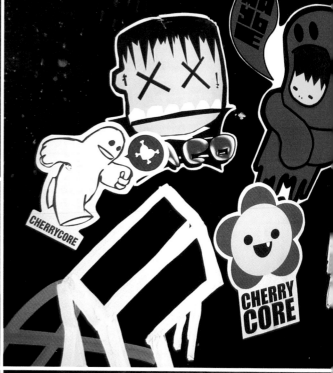

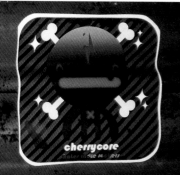

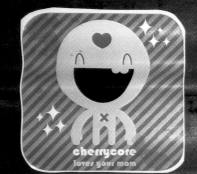

# CHERRYCORE

Dana

**¿En qué barrios se ven tus trabajos?**
Montserrat, San Telmo, Palermo, Quilmes, Bernal,
La Plata, ......
**¿Qué te llevó a pintar en la calle?**
Me gusta dibujar desde siempre, y en un mo-
mento empecé a hacer stickers dibujados sobre
papel *contact* de colores (aunque se borraban
con el tiempo) y ahí empezó todo… experimen-
tando técnicas y superficies.
**¿Desde cuándo pintás en la calle?**
2003.
**¿Qué te inspira para realizar tus piezas?**
Jamie Hewlett, Gogol Bordello, Mario Bros., Sea
Monkeys, miss Violetta Beauregarde.

**¿Otros intereses?**
Diseño, música, fotografía, escribir.
**5 cosas que ames:**
Música, videojuegos, libros, animales, fotografía.
**5 cosas que odies:**
Colectivos, TV, gelatina, esperar, levantarme
temprano.
**¿Permiso antes o perdón después?**
No y no.

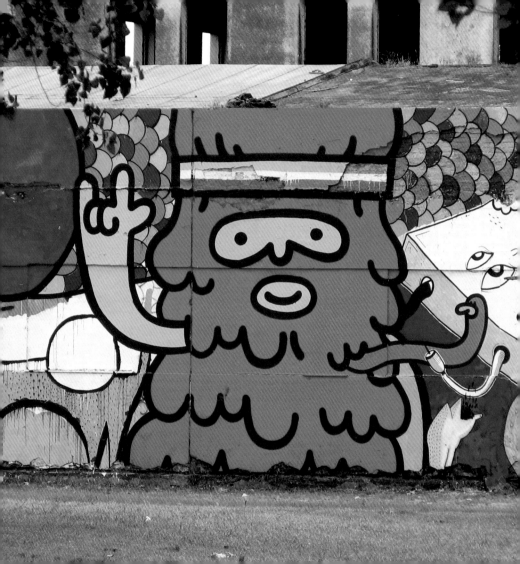

# CHU

CHU (Miembro GrupoDoma)

### ¿En qué barrios se ven tus trabajos?
Urquiza, Núñez, Belgrano, Colegiales, La Boca, Palermo, Chacarita, Devoto, Villa Crespo, Ciudad Universitaria, entre otros.

### ¿Qué te llevó a pintar en la calle?
La búsqueda de expresión llevada a la gente en forma directa fuera del sistema convencional, estático y elitista del arte y el diseño.

### ¿Desde cuándo pintás en la calle?
Fines de 1998.

### ¿Qué te inspira para realizar tus piezas?
La búsqueda de reacciones.

### ¿Otros intereses?
Deportes de tabla / documentales / la música en todas sus formas / viajar.

### 5 cosas que ames:
Mi familia y mi gente / los viajes / la adrenalina y los cambios / pintar y dibujar / el mar.

### 5 cosas que odies:
La gente trepa / la monotonía / el marketing / los trámites / la excesiva diferencia de clases.

### ¿Permiso antes o perdón después?
Un día cada una.

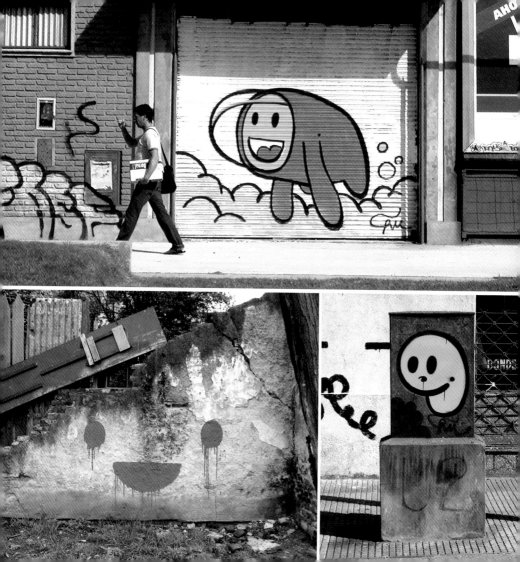

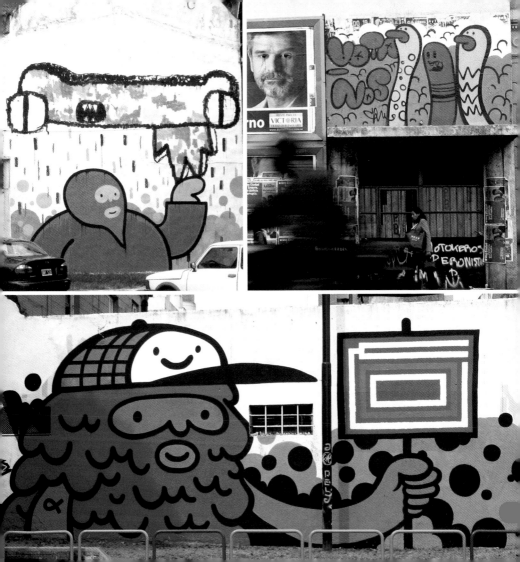

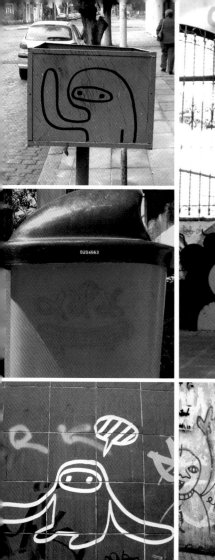
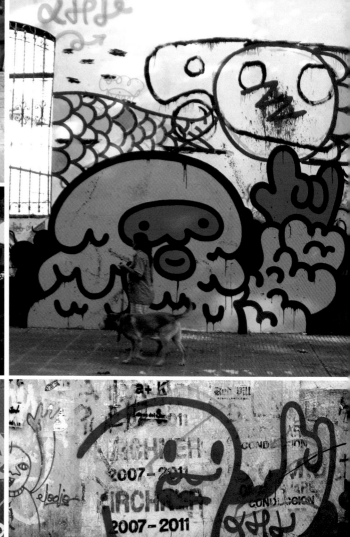

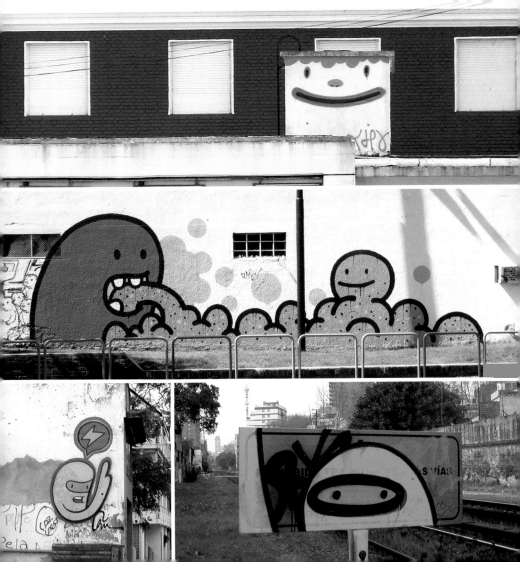

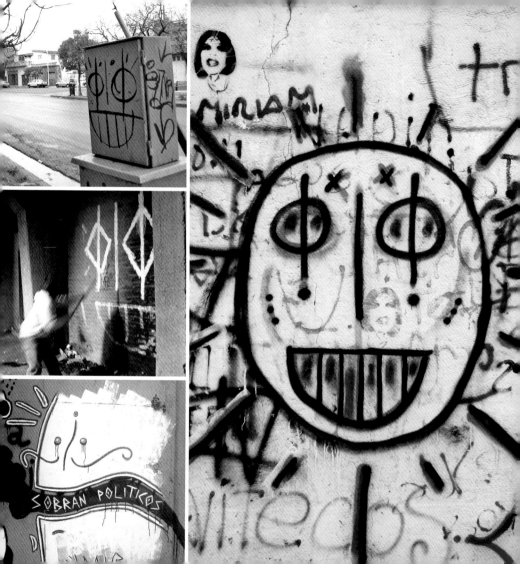

# CROKI

**¿En qué barrios se ven tus trabajos?**
Ciudad Evita (La Matanza), Once, Barracas,
San Telmo, Mataderos, Palermo, etc.

**¿Qué te llevó a pintar en la calle?**
La energía de la interacción directa con la calle
y sus diferentes personajes.

**¿Desde cuándo pintás en la calle?**
Desde el 2003.

**¿Qué te inspira para realizar tus piezas?**
La vida y todos sus ingredientes legales e ilegales.

**¿Otros intereses?**
Música, política, vida cotidiana, las utopías, etc.

**5 cosas que ames:**
La vida vivida.

**5 cosas que odies:**
El poder que reprime.

**¿Pedís permiso antes o perdón después?**
Perdón antes y permiso después.

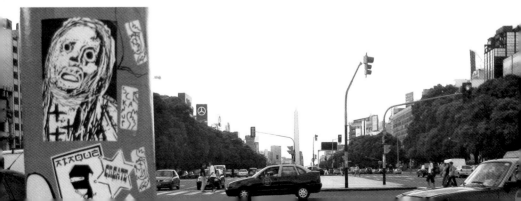

WISHING WELL

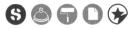

# CUCUSITA

**¿En qué barrios se ven tus trabajos?**
... Varios lados.

**¿Qué te llevó a pintar en la calle?**
... El skateboarding.

**¿Desde cuándo pintás en la calle?**
....?? 2001 aprox.

**¿Qué te inspira para realizar tus piezas?**
... Horrormovies.

**¿Otros intereses?**
... Skateboarding.

**5 cosas que ames:**
Skateboarding, cocucha... no se, muchas cosas.

**5 cosas que odies:**
... El frío y un montón de cosas más.

**¿Permiso antes o perdón después?**
Ni uno ni lo otro.

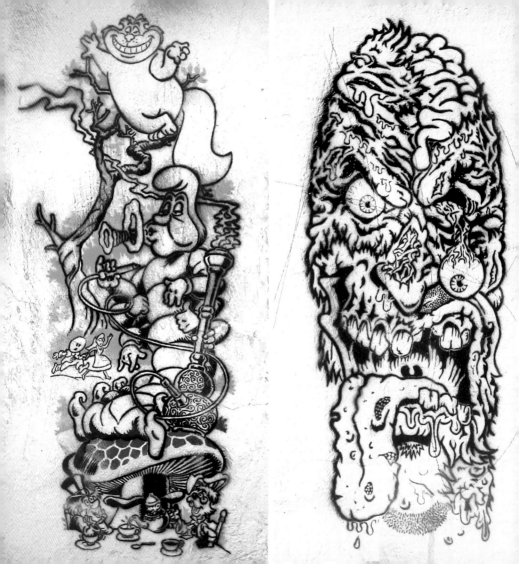

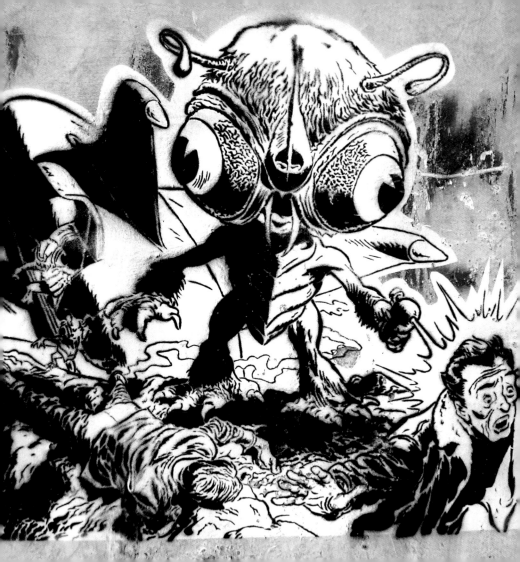

# DARDO MALATESTA

Darío Suarez

**¿En qué barrios se ven tus trabajos?**
Almagro, centro, Palermo, San Telmo,
Villa del Parque, Rosario (Sta. Fe).

**¿Qué te llevó a pintar en la calle?**
Una bronca incontenible que se me fue
de las manos y terminó en una pared.

**¿Desde cuándo pintás en la calle?**
2003.

**¿Qué te inspira para realizar tus piezas?**
La vida, los colores, los amigos, la pasión y
la mierda de mundo en el q vivimos.

**¿Otros intereses?**
Skateboarding, fotografía, pasear en bici,
comer beber,cocinar, fumar.

**5 cosas que ames:**
Amo a mi mujer y a mi hija, a mis viejos y mi
hermano, a mis amigos del corazón (que no
son muchos), a los artistas perdidos y a la
gente de ojos brillantes.

**5 cosas que odies:**
El odio, la envidia, el egoísmo, el dinero,
la Coca light.

**Permiso antes o perdón después?**
Ni permiso, ni perdón, directamente al paredón.

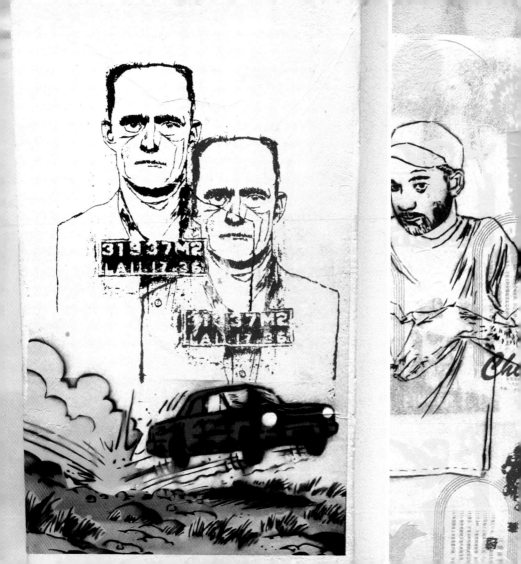

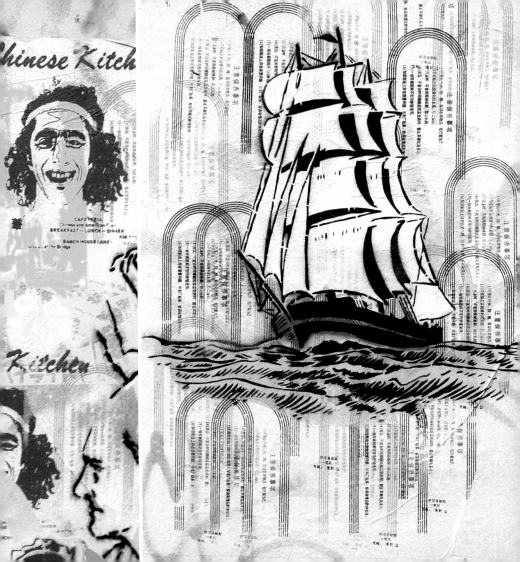

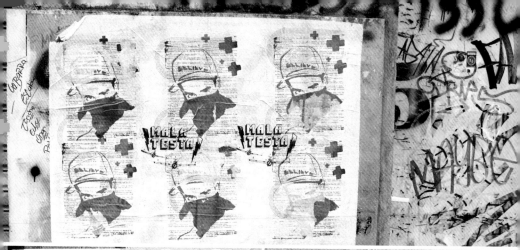

# SE BUSCA

PERDI MUELA DE JUICIO
EN COMBATE CALLEJERO.
ESTÁ EN TRATAMIENTO
DE CONDUCTO, NECESITA
MEDICACION.

SR. MALATESTA 1559534985

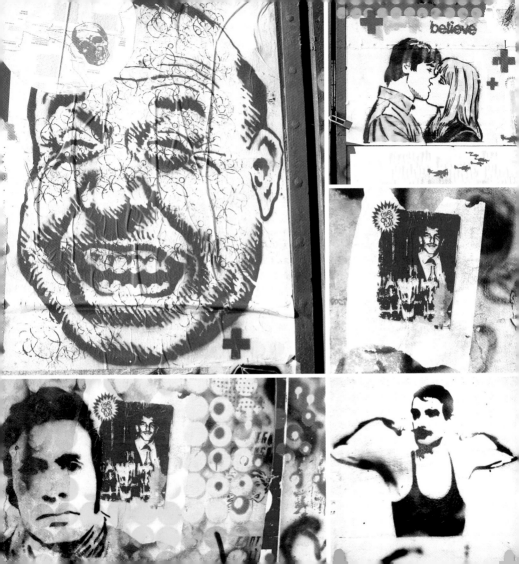

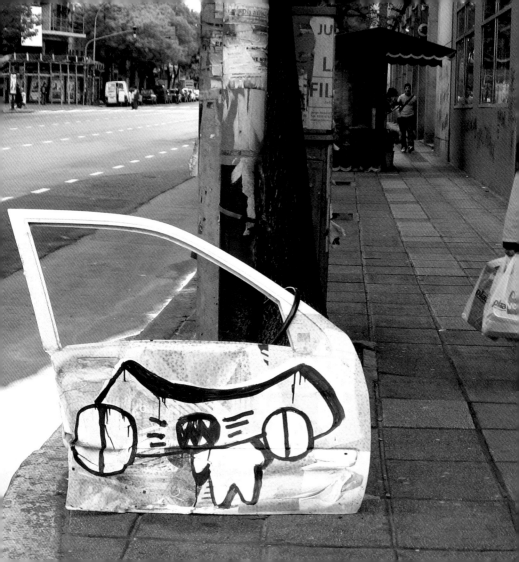

**¿En qué barrios se ven tus trabajos?**
Chaca - cole - palermogolik - Villa Real - etc.
**¿Qué te llevó a pintar en la calle?**
Nada. Es lindo, me divierte y me hace recordar
quién soy.
**¿Desde cuándo pintás en la calle?**
1998-99
**¿Qué te inspira para realizar tus piezas?**
La crisis.

**¿Otros intereses?**
Quiero ir a la luna.
**5 cosas que ames:**
La playa, las drogas, Berlín, mi familia y el látex.
**5 cosas que odies:**
El erizo de mar, los mareos, la comida
vegetariana, los spam y los raperos.
**¿Permiso antes o perdón después?**
NO ENTIENDO.

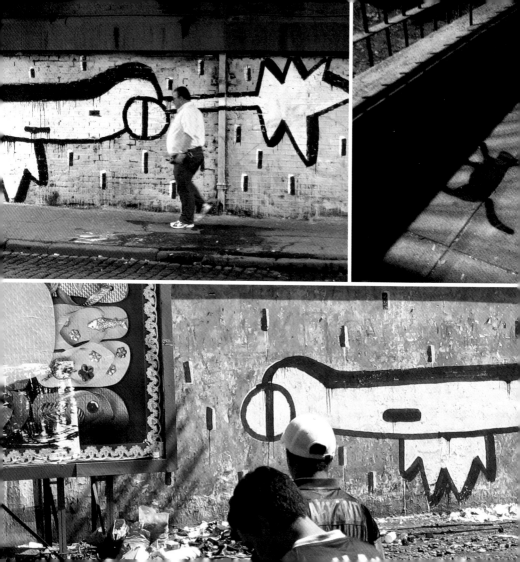

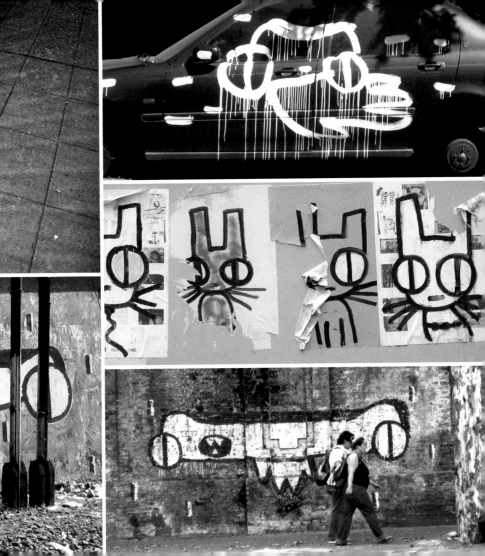

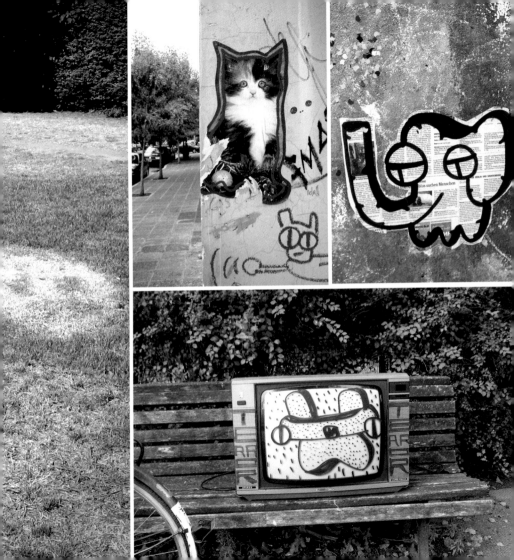

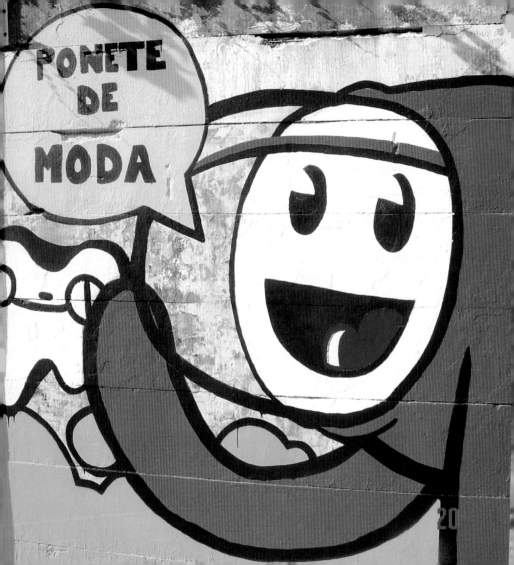

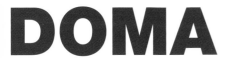

Julián Pablo Manzelli, Mariano Barbieri, Orilo Blandini y Matías Vigliano

**¿En qué barrios se ven sus trabajos?**
Urquiza, Núñez, Belgrano, Colegiales, La Boca, Palermo, Chacarita, Devoto, Villa Crespo, Ciudad Universitaria, etc.

**¿Qué los llevó a pintar en la calle?**
La búsqueda de reacciones y generar cambios en la percepción de la gente.

**¿Desde cuándo pintan en la calle?**
Fines de 1998.

**¿Qué los inspira para realizar sus piezas?**
Entre otras cosas el impacto de lo gigante.

**¿Otros intereses?**
Instalaciones, ilustración, animación, toys, serigrafía, música, etc…

**5 cosas que amen:**
Familia y amigos / producir nuestro arte / la música / viajar / el sol.

**5 cosas que odien:**
Los prejuicios / la excesiva diferencia de clases / la mediocridad / la burocracia / la impunidad imperialista!

**¿Piden permiso antes o perdón después?**
-.

# EMM

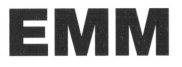

**¿En qué barrios se ven tus trabajos?**
Congreso, Almagro, Caballito, Palermo,
Mataderos, San Telmo.

**¿Qué te llevó a pintar en la calle?**
La idea de tomar la calle como soporte para
canalizar algunas cosas que me pasan por la
cabeza, me cierra bastante bien. También un
poco la idea de que el que lo vé le termine dando
el sentido a lo que hago… Unos años después
de empezar encontré el manifiesto de Obey… Y
algo de ahí era un poco lo que pensaba… Con la
fenomenología y todo eso.

**¿Desde cuándo pintás en la calle?**
Desde el 2000/2001.

**¿Qué te inspira?**
Muchas cosas, de las más variadas.

Y por épocas. A veces algunas noticias, algunos
cuentos, libros, películas, canciones… Y me inspi-
ra mucho ver gente original y talentosa laburando.

**¿Otros intereses?**
Tocar el piano, animación, vjing, cine.

**5 Cosas que ames:**
A mi novia - Dibujar - Tocar el piano - Dormir -
Los viernes en primavera.

**5 Cosas que odies:**
Las injusticias - A los políticos de mierda -
El snobismo - La tv argentina berreta (o sea el
99,9%) - Los lunes.

**¿Pedís permiso antes o perdón después?**
Perdón después.

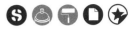

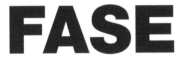

# FASE

Gustavo Gagliardo, Leandro Waisbord, Pedro Perelman y Martín Tibabuzo

**¿En qué barrios se ven sus trabajos?**
None.
**¿Qué los llevó a pintar en la calle?**
Fase.
**¿Desde cuándo pintan en la calle?**
1998.
**¿Qué los inspira?**
Youtube.

**¿Otros intereses?**
Youtube.
**5 cosas que amen:**
Y-o-u-tu-be.
**5 cosas que odien:**
No odiamos cosas, sino personas.
**¿Piden permiso antes o perdón después?**
Permiso, perdón, que es eso? Son palabras
ajenas al street art.

**ARTISTAS/COLECTIVOS/GRUPOS 87**

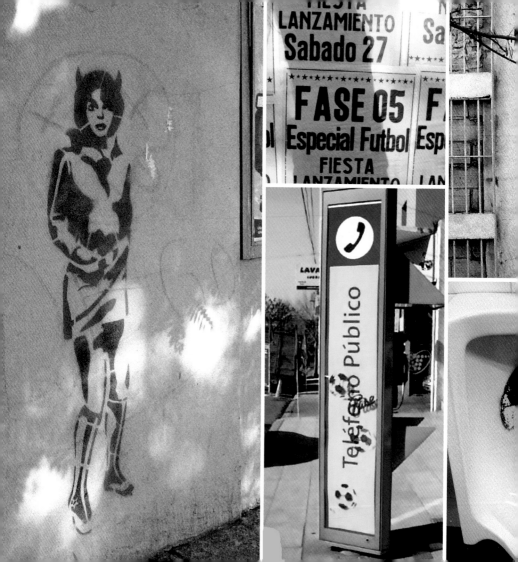

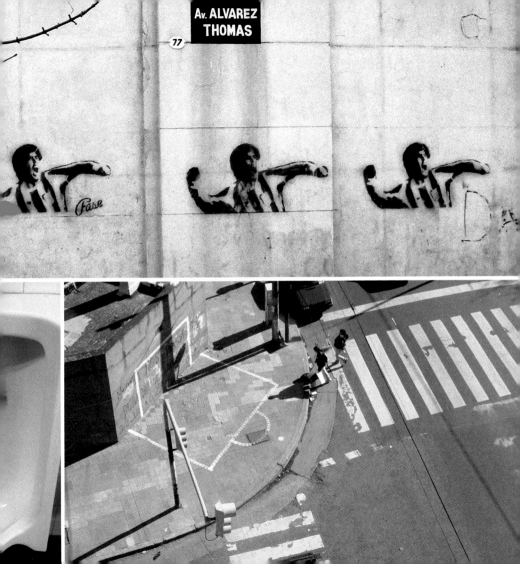

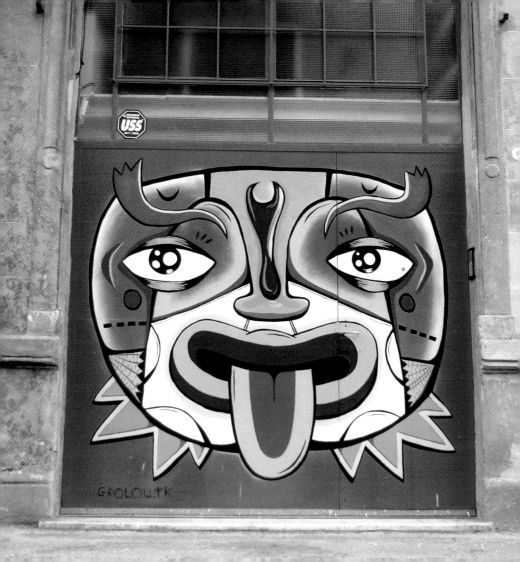

# GROLOU

Louis Danjou (FRK Crew)

**¿En qué barrios se ven tus trabajos?**
En la zona sur, Barracas, San Telmo, La Boca, el centro…

**¿Qué te llevó a pintar en la calle?**
Las ganas de cambiar, cambiar de tamaño, de técnicas, de público, de aprender algo más.

**¿Desde cuándo pintás en la calle?**
Desde 2006, llegué y pinté acá por primera vez.

**¿Qué te inspira para realizar tus piezas?**
El amor de telenovela, las chicas, los momentos difíciles, las experiencias raras y las cosas así…

**¿Otros intereses?**
La cocina, los gustos nuevos y las experiencias freak culinarias, las chicas con todo lo que inclu-
ye de momentos difíciles e increíbles, y todo tipo de experiencias extrañas fuertes y nuevas.

**5 cosas que ames:**
Aprender, el queso que huele malísimo, los amores perdidos, decir tonterías, saber que la vida es una pelotudez que vale muchísimo.

**5 cosas que odies:**
Cuando estoy demasiado borracho o drogado y digo tonterías, cuando estoy sano y digo tonterías, mi ego del mal, el sol sin sombra, cocinar para todos y tener que reclamar a cada uno para que me pague.

**¿Pedís permiso antes o perdón después?**
Prefiero chamullar antes.

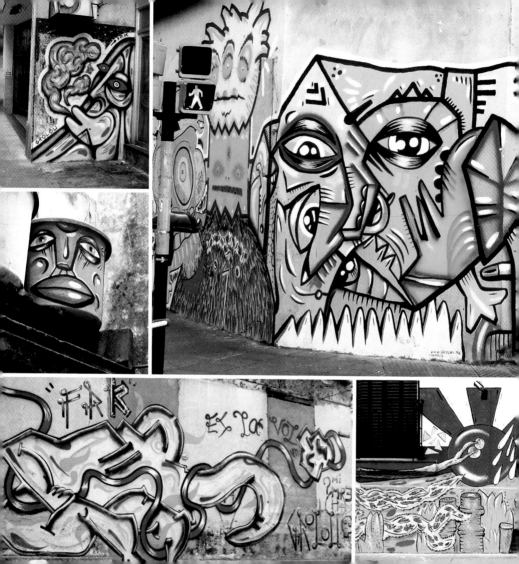

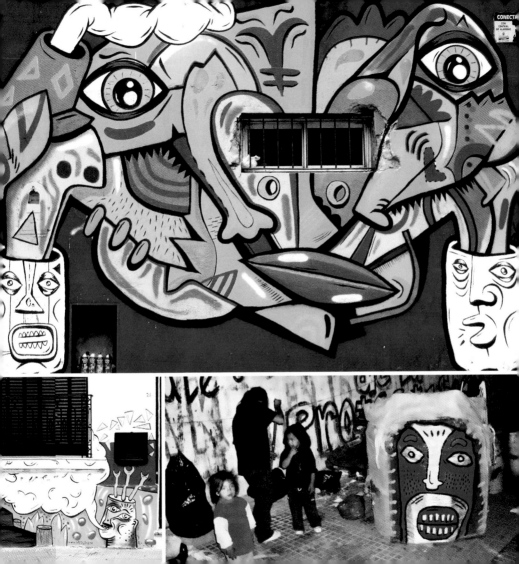

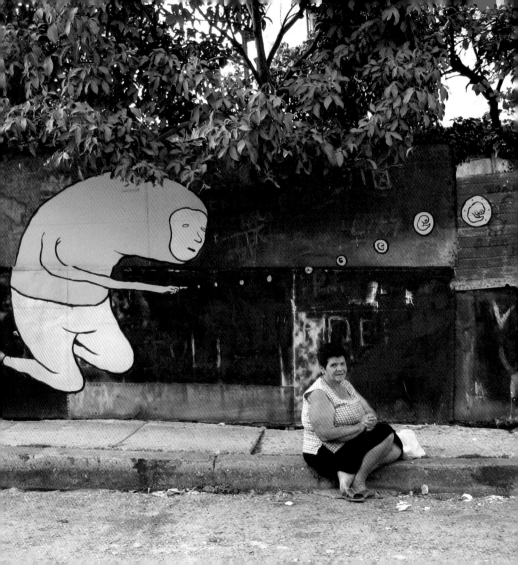

# GUALICHO

**¿En qué barrios se ven tus trabajos?**
Villa Urquiza, Pueyrredón, Colegiales, Palermo,
Chacarita, Bótanico, San Telmo, etc…

**¿Qué te llevó a pintar en la calle?**
Para que lo vea la mayor cantidad de gente
posible.

**¿Desde cuándo pintás en la calle?**
El primer recuerdo que tengo fue Circa '96. Me
acuerdo que pintamos un *graffiti* en la FADU, que
decía "araña" jaj… Un mamarracho! Durante los
años de la UBA experimenté un poco con los
caracteres y los aerosoles. Pero recién en el '04
retomé más en serio.

**¿Qué te inspira para realizar tus piezas?**
La posibilidad de transformar el medio ambiente
con mi propia huella.

**5 cosas que ames:**
Amo la naturaleza. Y también a Dios, Jah, Nata-
raja, o como quieran llamarle, de ahí venimos y
hacia ahí vamos.

**5 cosas que odies:**
Odio la incomprensión, el egoísmo, el sectarismo,
la ignorancia autosostenida… y sobre todo que la
gente no se acepte mutuamente tal cual es.

**¿Pedís permiso antes o perdón después?**
Hasta ahora nunca le pedí perdón a nadie. Nadie
se ofendió con mi trabajo!

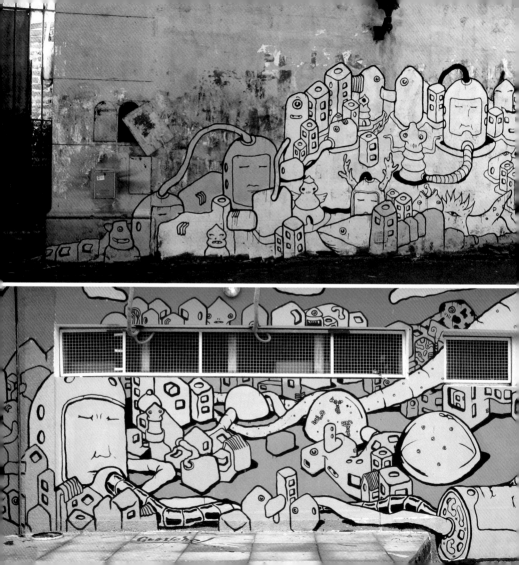

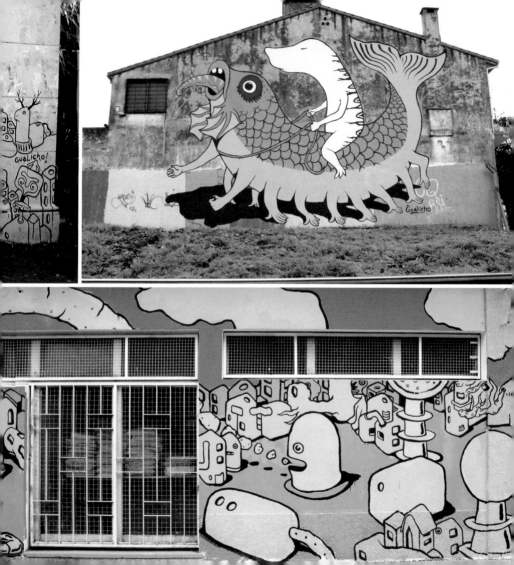

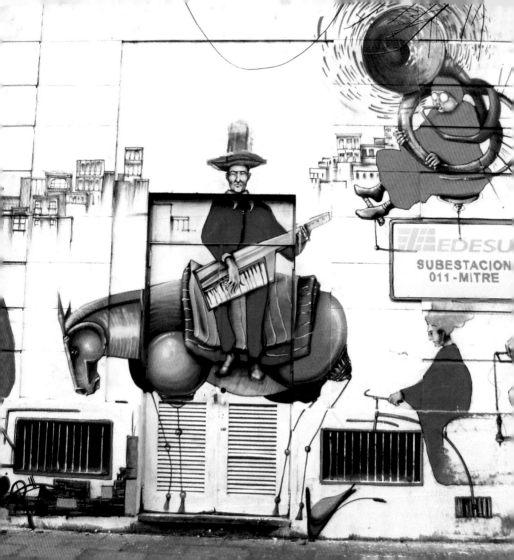

# JAZ

Franco Fasoli

**¿En qué barrios se ven tus trabajos?**
Villa Crespo, Saavedra, Palermo, Congreso.

**¿Qué te llevó a pintar en la calle?**
El mundo de los deportes extremos como el bmx, el skate, ademas de haber dibujado siempre.

**¿Desde cuándo pintás en la calle?**
1999.

**¿Qué te inspira para realizar tus piezas?**
Hoy día desde la música hasta los barrabravas, personajes sin tiempo ni espacio, personajes que reflexionan o no saben donde están parados.

**¿Otros intereses?**
La escenografía, el cine, conocer ciudades.

**5 cosas que ames:**
Mi novia, las herramientas, los libros, la bondiola, viajar.

**5 cosas que odies:**
La matemática, las venecitas, el queso, los pajaritos que cantan al amanecer, el reguetón.

**¿Pedís permiso antes o perdón después?**
Pido permiso porque es mas raro en la Argentina pedir permiso que no hacerlo.

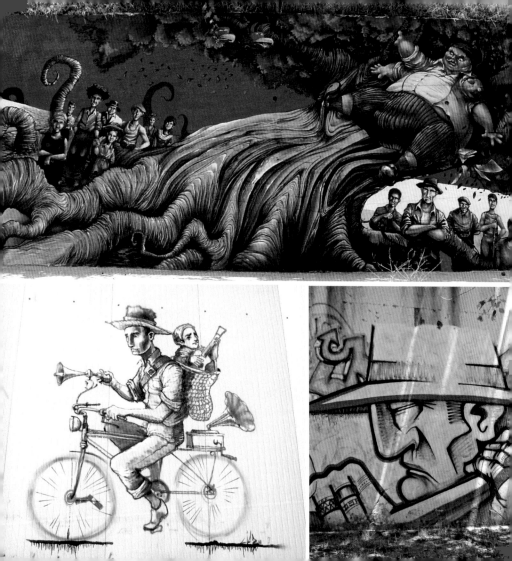

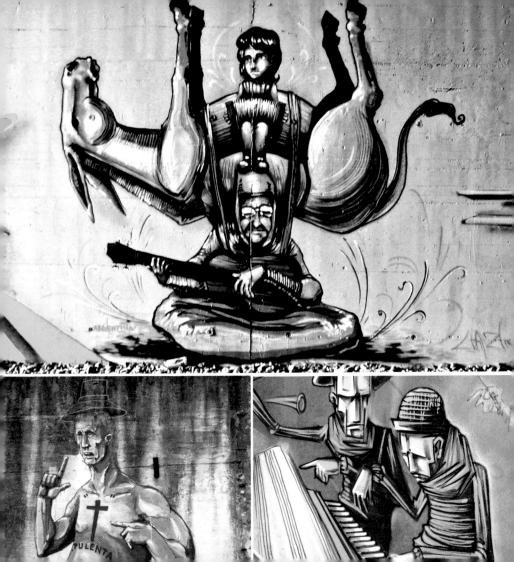

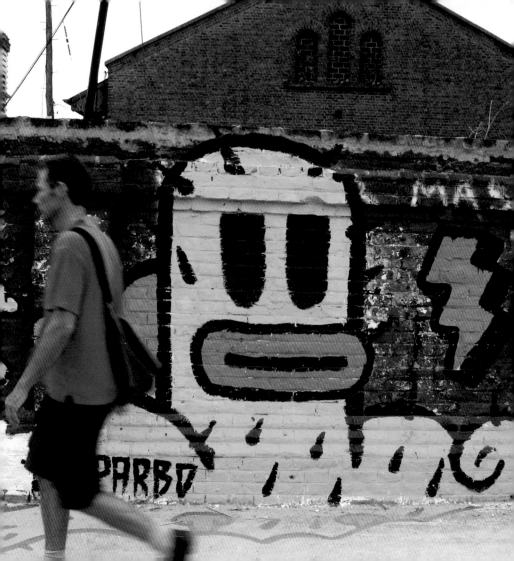

# KID GAUCHO

Parbo y Larva

**¿En qué barrios se ven sus trabajos?**
Palermo, Colegiales, Villa Crespo, Belgrano,
Villa Urquiza.

**¿Qué los llevó a pintar en la calle?**
La curiosidad y lo que estaba pasando en la
calle después del 2001.

**¿Desde cuándo pintan en la calle?**
2001.

**¿Qué los inspira para realizar sus piezas?**
La calle.

**¿Otros intereses?**
Skate, rock en general, diseño gráfico,
arte en general, el buen morfi.

**5 cosas que amen:**
Música, fútbol, Fernet, las minas, la joda.

**5 cosas que odien:**
Nada en especial.

**¿Piden permiso antes o perdón después?**
PAREDÓN, ni permiso ni perdón!

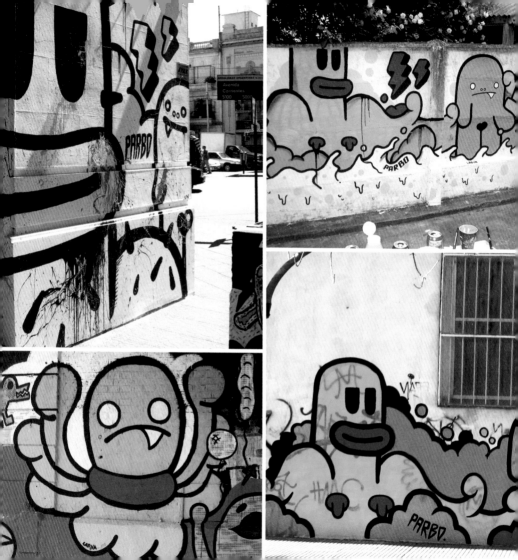

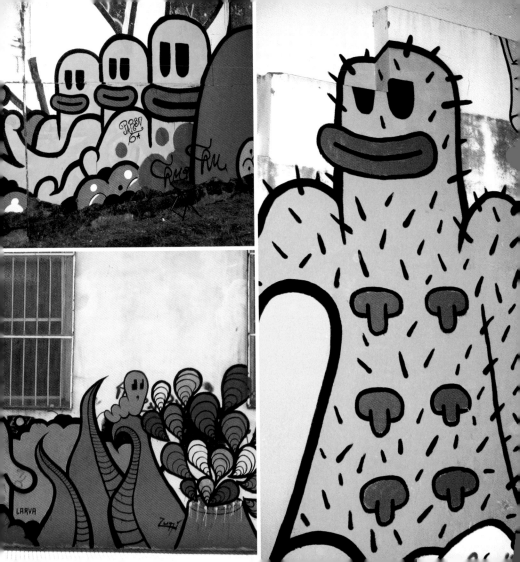

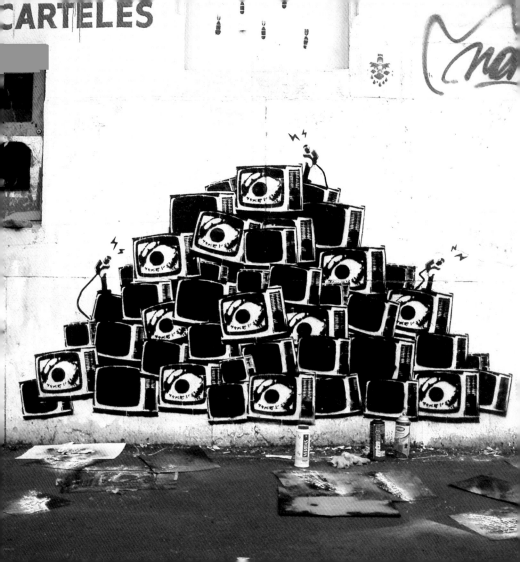

# LOVESTYLE

Jodie Morten, Juli Miguez, Flore Aversa, Oki Disaster y Repo Chango

**¿En qué barrios se ven sus trabajos?**
Florida, Núñez, Belgrano, Palermo, Recoleta, Once, Congreso, Abasto, Almagro y San Telmo.

**¿Qué los llevó a pintar en la calle?**
Las ganas de divertirnos creo yo, de cambiar y de activar, pero por sobre todo eso, divertirnos.

**¿Desde cuándo pintan en la calle?**
Pintamos individualmente desde el 2004, pero como colectivo empezamos en el 2006.

**¿Qué los inspira para realizar sus piezas?**
Creo que como colectivo las respuestas a esta pregunta pueden llegar a ser muy diferentes, pero si tuviésemos que elegir algo en común entre todos los integrantes, eso seguro es el amor. Aunque para muchos suene muy tonto o simple, el amor es el principal fundador de lovestyle.

**¿Otros intereses?**
Además de andar por la calle buscando paredes o carteles para pintar o pegar stickers, también nos interesa comunicar nuestras opiniones, nuestras ideas y todo eso que sentimos a diario en la escuela, en el trabajo, en casa, en el parque de cualquier manera. En el colectivo, 3 andan en skate, 2 se matan sakando fotos y estudiando eso, 1 toca en una banda hc punk, todos escriben, dibujan y hacen fanzines… es que nuestros mayores intereses son comunicarnos, compartir, aprender y disfrutar.

**5 cosas que amen:**
Skate, la fotografía, la música, los fanzines y los gatos.

**5 cosas que odien:**
La violencia, la mentira, las injusticias, el abuso de poder y la intolerancia.

**¿Piden permiso antes o perdón después?**
A decir verdad, ni una ni la otra. Ni permiso por algo que debe ser nuestro (el arte, la calle, sus relaciones y sus contenidos) Ni perdón por algo que debe ser condición de vital importancia para todos (la expresión de ideas y sentimientos) Terminemos de una vez con los policías culturales.

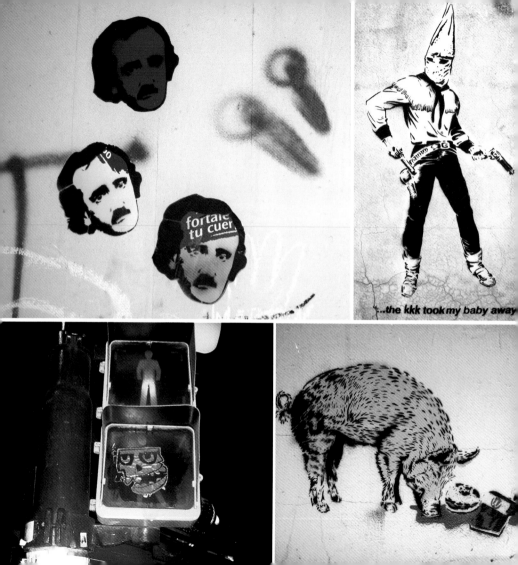

...the kkk took my baby away

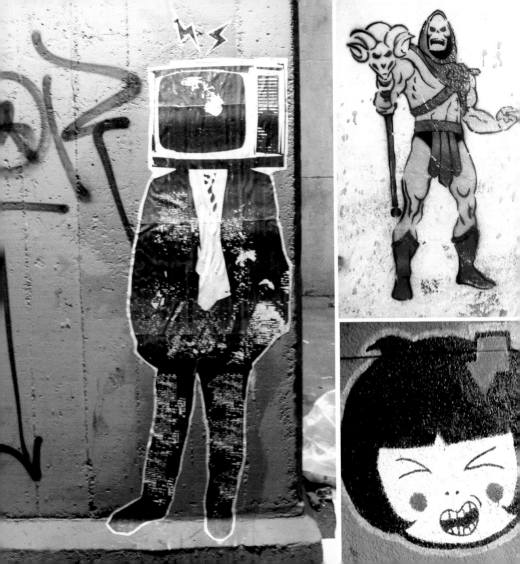

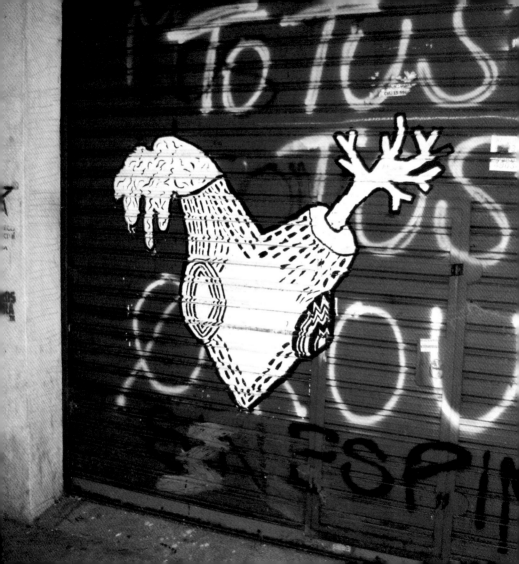

# MARIA BEDOIAN

**¿En qué barrios se ven tus trabajos?**
Palermo, Colegiales, Olivos.

**¿Qué te llevó a pintar en la calle?**
Empecé a pintar en la calle luego de conocer a colectivos como FASE, DOMA y los RUN DON'T WALK, aunque ya había usado el espacio público haciendo performance en Londres. Poner una imagen tuya en la calle es muy fuerte.
En mi caso, satisface una necesidad de expresión artística directa, destinada a cualquier público y siempre cambiante.

**¿Desde cuándo pintás en la calle?**
Desde 2006

**¿Qué te inspira para realizar tus piezas?**
Me inspiran los lugares y lo que sucede en ellos. Trato de imaginar cómo destacar o resignificar aspectos determinados de un espacio. Otras veces uso imágenes que realicé anteriormente y que surgen del propio acto del dibujo o de sensaciones e ideas que tengo en mente.

**¿Otros intereses?**
Me interesa despertar en el observador una inquietud acerca de lo que ve y su contexto. Que la ambigüedad de mis imágenes suponga una reflexión sobre las propias interpretaciones del observador. Lo que interpretamos habla de nosotros mismos. En ese sentido, creo que mi obra en el fondo habla de la identidad. Y me interesa mucho formar parte de una identidad en la calle, especialmente en Buenos Aires, en donde vivo, cuya dinámica urbana y cultural es notable.

**5 cosas que ames:**
El desafío que te propone cada nuevo lugar, cada nuevo trabajo; este momento, en el que a pesar de las dificultades, se intenta hacer, mejorar y comunicar desde lo que cada uno ama.

**5 cosas que odies:**
Odiar no sé. Hay cosas que te fastidian, te queman el coco y forman parte de la vida. En general trato de evadirme de los fastidios lo más que puedo.

**¿Pedís permiso antes o perdón después?**
Por suerte he pintado en lugares donde no ha surgido el tener que pedir perdón. Pero cualquiera de las dos opciones es posible. No me interesa invadir un espacio donde no seré bienvenida, aunque no siempre se pueda anticipar la reacción. Creo que aunque pueda gustarnos más o menos, toda expresión que se trasforma en un movimiento está comunicando aspectos de nuestra cultura.

**ARTISTAS/COLECTIVOS/GRUPOS 111**

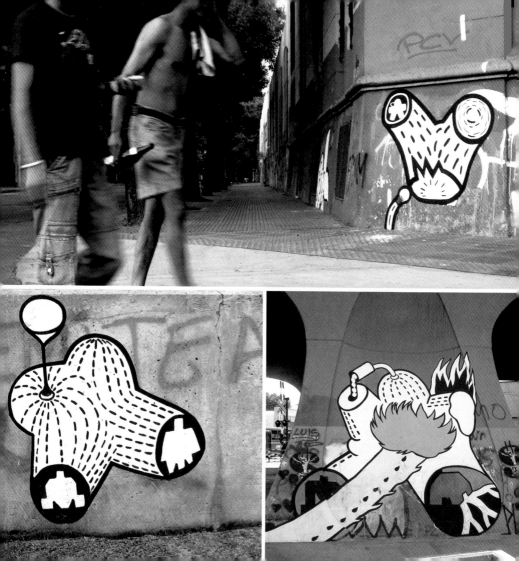

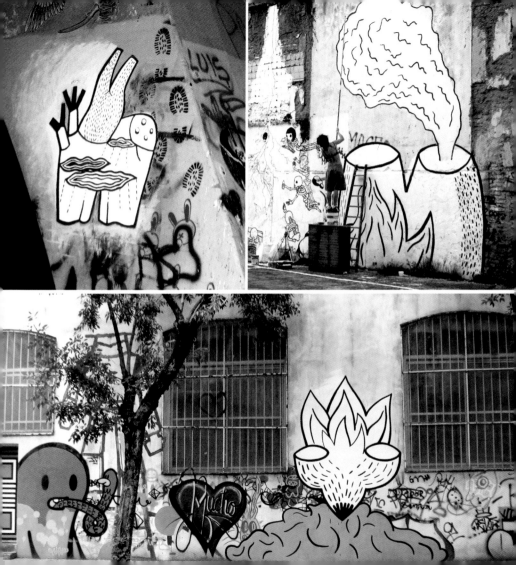

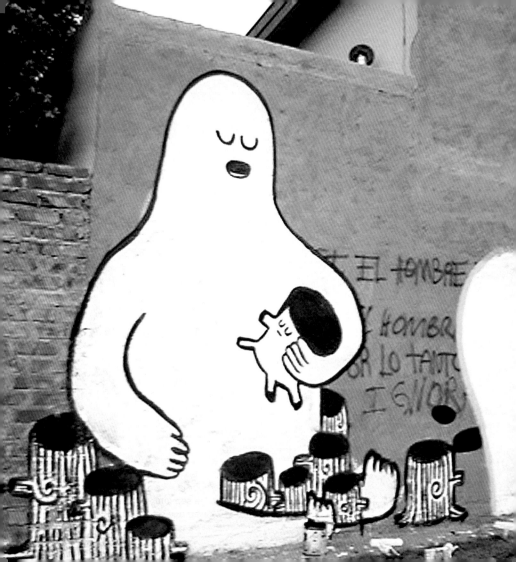

# MAYBE

Bernardo Henning

**¿En qué barrios se ven tus trabajos?**
Recoleta, Villa Crespo, Chacarita, Retiro,
San Telmo, La Boca.
**¿Qué te llevó a pintar en la calle?**
Las ganas de mostrar, la influencia, el interés
a la reaccin de la gente.
**¿Desde cuándo pintás en la calle?**
Desde aproximadamente 2003.
**¿Qué te inspira para realizar tus piezas?**
Me inspira todo lo que veo, muchos artistas
a los cuales admiro y lo que me pasa cada día.
**¿Otros intereses?**
?

**5 cosas que ames:**
Pintar, dormir, dibujar, comer, viajar.
**5 cosas que odies:**
No dormir, afeitarme, el calor.
**¿Pedís permiso antes o perdón después?**
Generalmente no pedimos permiso, vamos a la
pared que mas nos tienta, y luego si queda algo
interesante a la mayoría le gusta y a algunos
no tanto, pocas veces se pide o pregunta con
anterioridad por la pared, ya que el dueño puede
darla para que sea intervenida. En general se
toma una pared que sea pública, de una plaza, o
simplemente de un lugar interesante.

**ARTISTAS/COLECTIVOS/GRUPOS 115**

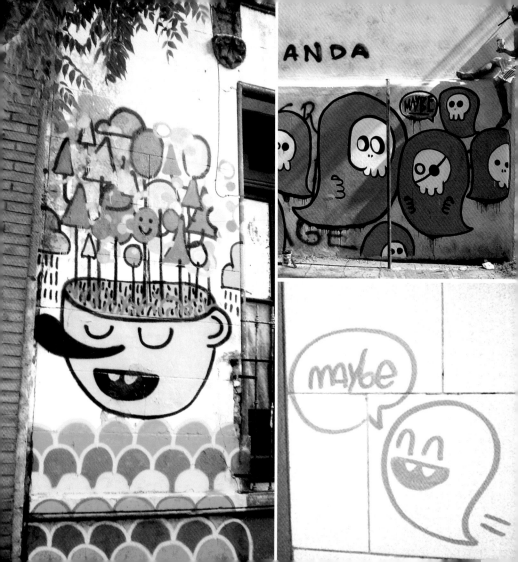

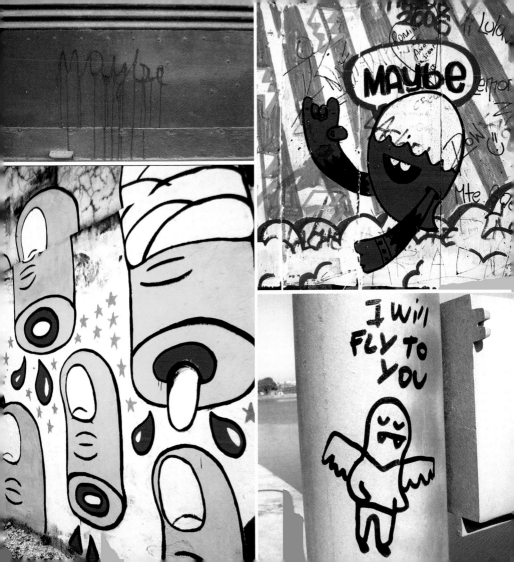

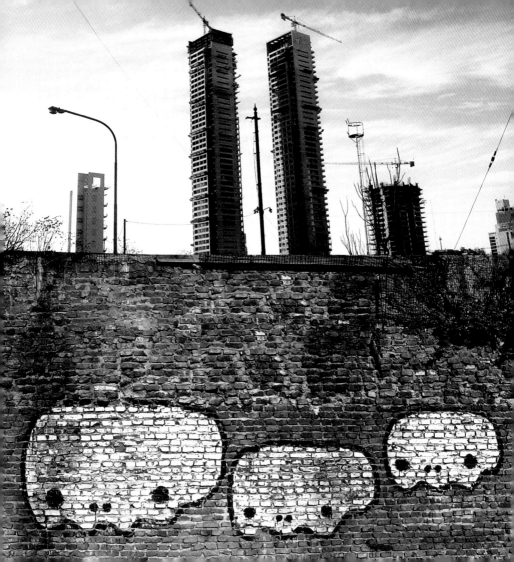

# NASA*

Hernán Mariano Lombardo

**¿En qué barrios se ven tus trabajos?**
Colegiales / Palermo.
**¿Qué te llevó a pintar en la calle?**
La búsqueda de un nuevo soporte y escala para
mis dibujos.
**¿Desde cuándo pintás en la calle?**
Creo que en 2000 pegando posters y stickers.
En 2005 comencé a pintar usando látex, pinceles
y rodillos.
**¿Qué te inspira para realizar tus piezas?**
La música, el sol y los amigos.

**¿Otros intereses?**
Skate / rock / street culture.
**5 cosas que ames:**
El arte, la música, el mar, mi mujer y mi hija.
**5 cosas que odies:**
La violencia, la mentira, la desigualdad,
los tacheros y el queso.
**¿Pedís permiso antes o perdón después?**
Perdón después.

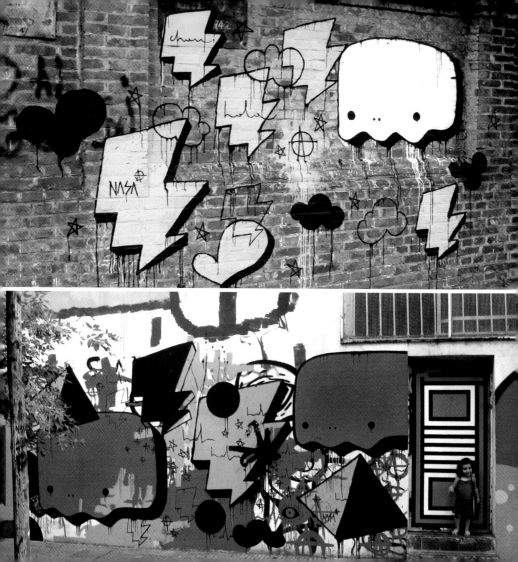

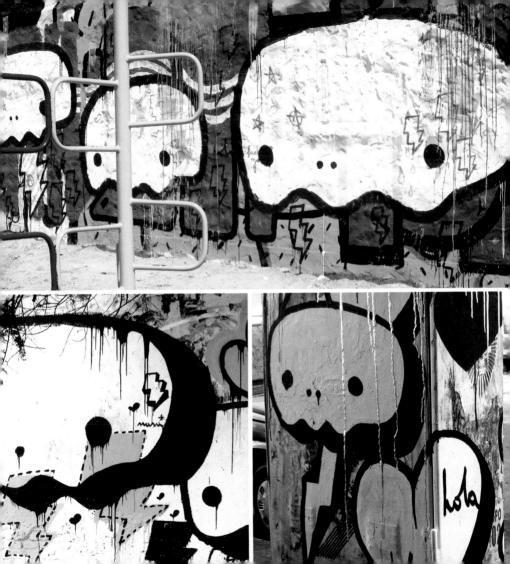

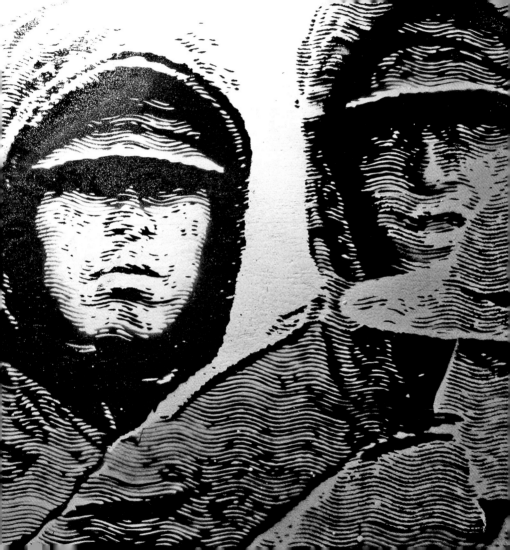

# NAZZA STENCIL

Nazareno

## ¿En qué barrios se ven tus trabajos?

Isidro Casanova, La Matanza (zona oeste), Ciudad Universitaria (FADU) y por Bs. As. en general.

## ¿Qué te llevó a pintar en la calle?

La necesidad de expresarme y para poder comunicar lo que sentía. En un comienzo era obvio no tener mucho para decir sino que el simple hecho de expresar sin mucho más sentido que eso, con el tiempo esa relación fue cambiando y va a seguir cambiando. Voy encontrando de a poco el sentido que quiero darle a lo que hago y a su vez nuevas cosas que tienen otro sentido, otra mirada diferente a la de un tiempo atrás, por eso creo que lo que me llevó a pintar sigue siendo el mismo motor que ahora, pero lo que va cambiando es el combustible, el sentido, la mirada, el contenido, las técnicas, los lugares donde pinto.

## ¿Desde cuándo pintás en la calle?

Desde mediados de los 90.

## ¿Qué te inspira para realizar tus piezas?

Hoy por hoy me inspiran las ganas de encontrar qué contar con lo que hago. Me planteo desafíos tratando de generar cosas nuevas y de a poco encontrar mi identidad desde el "contenido" de lo que hago, el contenido que se relaciona con el lugar de donde vengo. Si bien voy generando una cierta identidad desde lo estético a partir de la técnica con la cual hago los sténciles, me inspira más pensar en el contenido que puedo dejar en lo que hago.

## ¿Otros intereses?

VIVIR, dibujar, tatuar, diseñar, tocar la guitarra, tocar la batería, Almirante Brown (fútbol), viajar… cualquier cosa puede ser de mi interés, cosas que hoy no lo son mañana tal vez…

**5 cosas que ames:** La Familia\*, Vivir\*, Pintar/stencil/dibujar, Tocar Música, Futbol. (\*) Las dos primeras son la que realmente considero que amo y sin esas no estarían las demás.

**5 cosas que odies:** 1- El terrorismo de estado 2- El hambre 3- La Miseria 4- La represión 5- La Injusticia.

## ¿Pedís permiso antes o perdón después?

Ni permiso ni perdón, pero estoy más cerca del permiso que tener que pedir perdón, por lo que creo, porque soy lo que pinto.

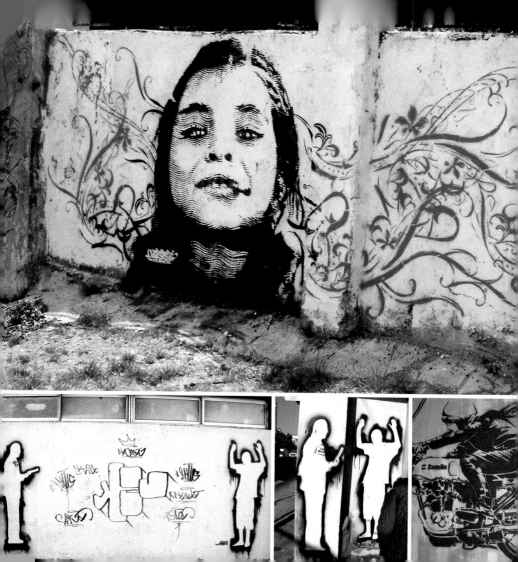

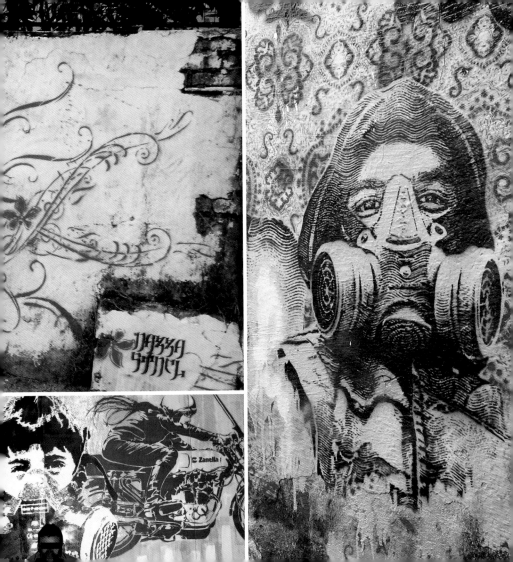

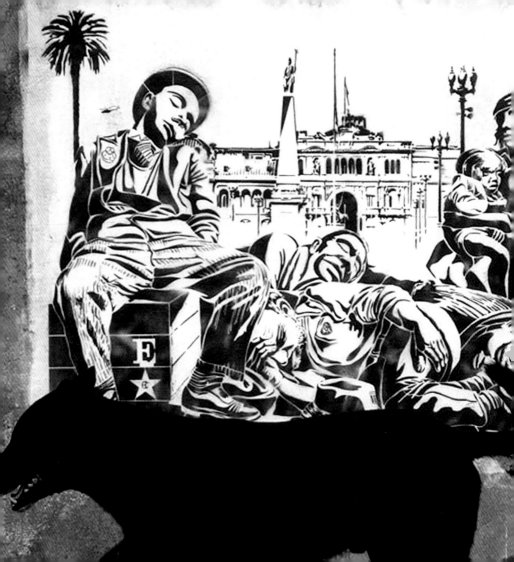

# OmarOmar

**¿En qué barrios se ven tus trabajos?**
Belgrano, Núñez, Saavedra, Vicente López.
**¿Qué te llevó a pintar en la calle?**
La necesidad de comunicar de modo directo,
sin condicionamientos estéticos.
**¿Desde cuándo pintás en la calle?**
1994.
**¿Qué te inspira para realizar tus piezas?**
Las fluctuacionnes Socio-Político-Culturales.

**¿Otros intereses?**
Música, Cine, Literatura y Fútbol Académico!
**5 cosas que ames:**
La privacidad y cuatro cosas más.
**5 cosas que odies:**
Prejuicio Injusticia Amargura Mentira Boludez.
**¿Pedís permiso antes o perdón después?**
Las dos cosas o ninguna.

JAMAS SUBESTIMES EL PODER DE LA NEGACION

Tu cabeza cambió.
Y Wellapon cambió con vos.
Vos elegís.

WELLA

# OSCAR BRAHIM

Estoy radicado en ciudad de Bs. As.
En un período que abarca 1997-2003 desplegué una actividad que consistía en modificar las publicidades en vía pública (intervención, así le llamaron) vía collage, fotomontaje, dibujos con pintura sobre la misma, etc.

Era evidente que la necesidad de "comunicar" estaba presente, sin embargo esa experiencia me condujo a otra, en el mismo escenario, pero ya no las vallas publicitarias.

Del 2003 hasta 2008 desarrollé un trabajo que consistía en colgar mensajes-textos, en diferentes escalas y tamaño, en distintos sitios, donde se tomaba de sorpresa a la gente. El más notorio fue el puente de Juan B. Justo y Av. Córdoba. Nunca pedí permiso. Impuse mi autoridad.

Ahora estoy en un taxi trasladando pasajeros cautivos en la ciudad.

LLEVA DOS, PAGA UNO.

2x1

VALIDO PARA LA OFERTA 2X1 DEL 19/10/       22/10/ INCLUS

...EVÁS OTRO GRATIS.

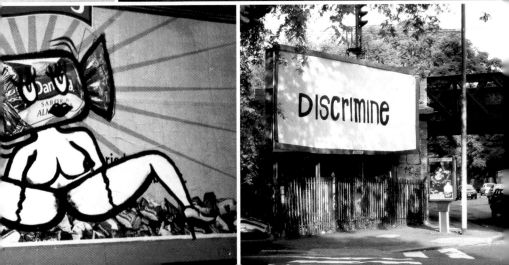

Dan Ya
SABOR A
ALM

Discrimine

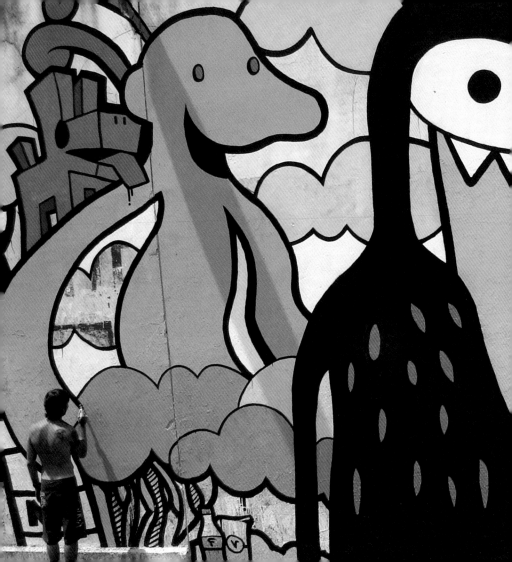

# PMP

Pedro Perelman

**¿En qué barrios se ven tus trabajos?**
Colegiales- Palermo- Núñez.
**¿Qué te llevó a pintar en la calle?**
Fase.
**¿Desde cuándo pintás en la calle?**
Desde los inicios de Fase (2001-2002).
**¿Qué te inspira para realizar tus piezas?**
Todo.
**¿Otros intereses?**
Música, animación.

**5 cosas que ames:**
La familia, los amigos, los atajos que existen para alterar la conciencia, las chicas, la música.
**5 cosas que odies:**
La gilada.
**¿Pedís permiso antes o perdón después?**
No pido permiso porque pinto en lugares con autorización tácita.

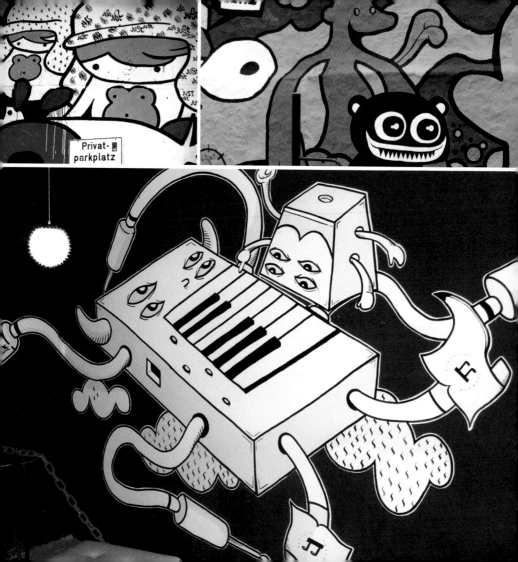

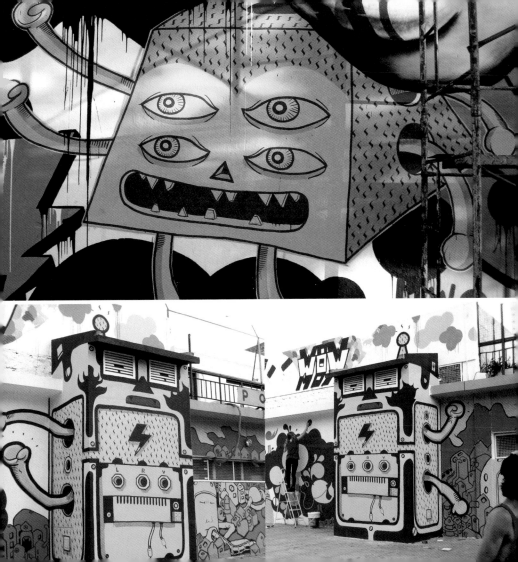

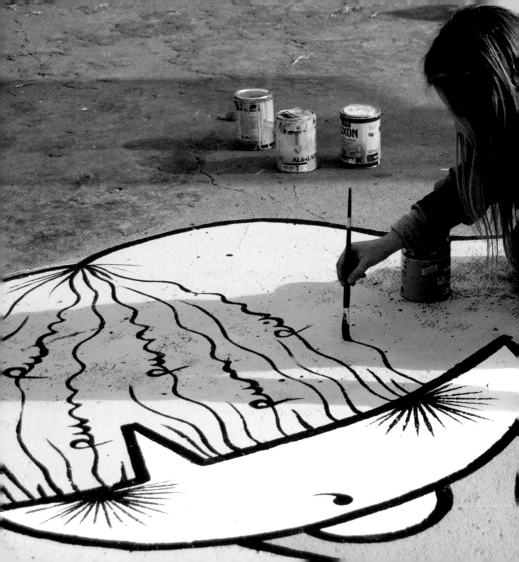

WWW.PUM-PUM.COM.AR

# PUM PUM

**¿En qué barrios se ven tus trabajos?**
Belgrano, Palermo, Villa Urquiza, Saavedra…

**¿Qué te llevó a pintar en la calle?**
Las ganas de dibujar siempre estuvieron… desde niña, sólo que fue divertido el cambio de escala y la libertad que da la calle.

**¿Desde cuándo pintás en la calle?**
No me acuerdo exactamente, más o menos desde el 2004… o algo así.

**¿Qué te inspira para realizar tus piezas?**
La música, la calle, los animales.

**¿Otros intereses?**
Muchos! por donde empezar...?

**5 cosas que ames:**
La playa, el Fernet, Misfits, andar en bici, asado en lo de mis viejos, estar con Renata mi gata.

**5 cosas que odies:**
Muchas! cuando quiero soy un cabrito del infierno!

**¿Pedís permiso antes o perdón después?**
Ninguna?

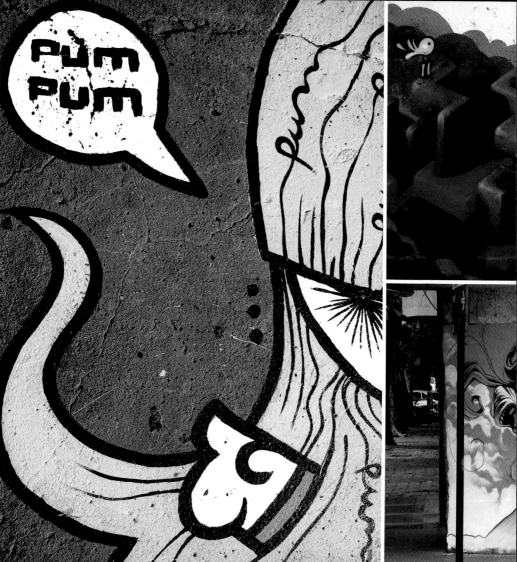

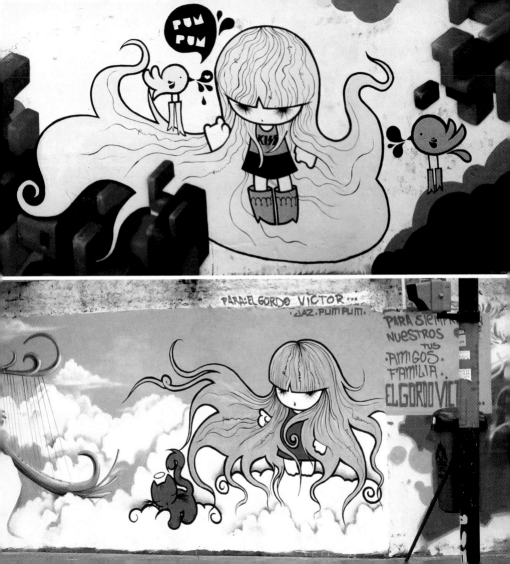

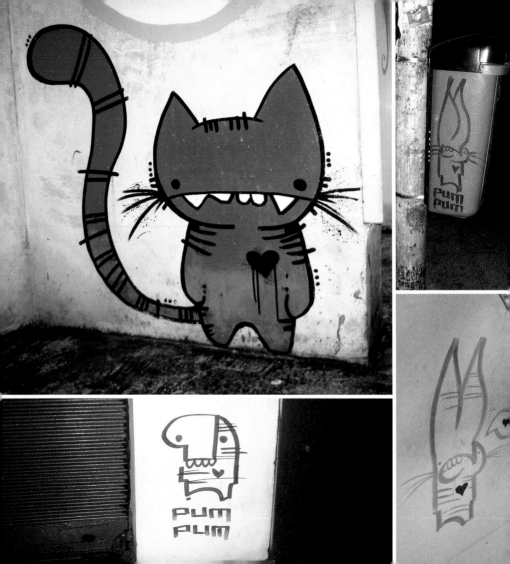

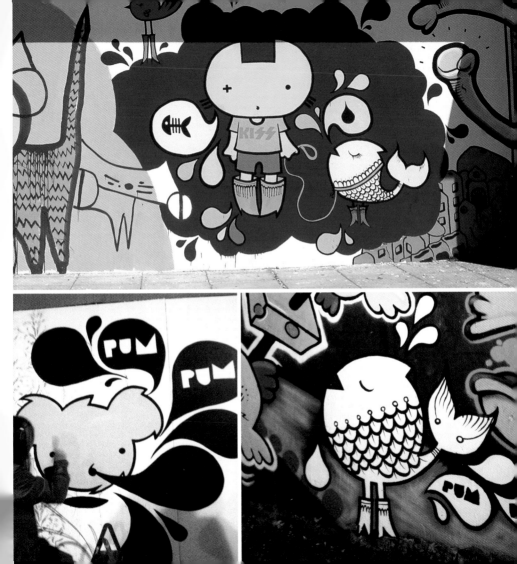

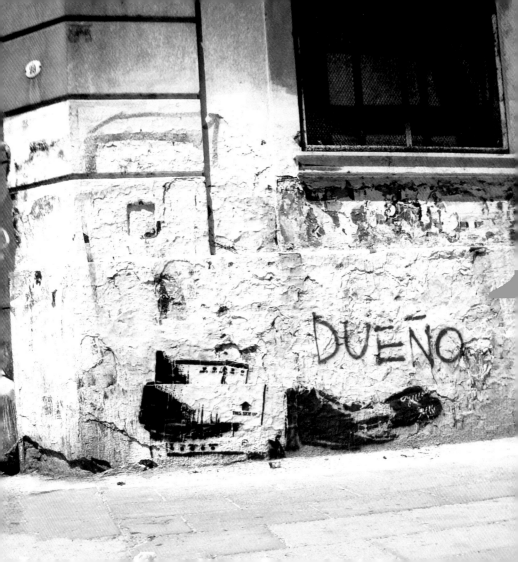

# RUN DON'T WALK

Fede Minuchin + Tester

**¿En qué barrios se ven sus trabajos?**
Principalmente en el centro de Bs As: Congreso, Montserrat, Once, un poco de San Telmo y Palermo también. Pero estamos situados en el Km0 de la ciudad, así que en torno a este punto pintamos.

**¿Qué los llevó a pintar en la calle?**
El aburrimiento, las ganas de experimentar, salir de tu casa y dejar la marca. Es inevitable relacionarte con la ciudad, algo tan anónimo e impersonal cambia cuando dejás cosas pintadas en distintos lugares. La forma de ver la ciudad cambia todo el tiempo y el pintar ayuda a ese cambio, alguna gente lo ve, otra no.

**¿Desde cuándo pintan en la calle?**
Desde fines del 2002 activamente. Antes sólo como espectadores de la ciudad, ahora como agentes de transformación (!?).

**¿Qué los inspira para realizar sus piezas?**
El resultado final de cómo quedará, ver si la gente reacciona ante algo que pintaste o no. La libertad que se siente al poner un poco de color en las calles de la gris Buenos Aires.

**¿Otros intereses?**
La música, los comix, libros, revistas, fanzines, diseño grafico, pot art, el skate, etc. Todo parte de una misma subcultura.

**5 cosas que amen:**
1. Que sea tan fácil pintar en la calle. 2. Que esté lleno de turistas. 3. Que la ciudad cambie tan rápido. 4. Fútbol, asado y vino. 5. El flúo.

**5 cosas que odien:**
1. Que sea tan fácil pintar en la calle. 2. Que esté lleno de turistas. 3. Que la ciudad cambie tan rápido. 4. Fútbol, asado y vino. 5. El flúo.

**¿Piden permiso antes o perdón después?**
Se ha intentado lo de pedir permiso, y a veces es frustrante porque cuando no te lo dan te das cuenta que tendrías que haber ido de cualquier forma y pintado. Perdón.

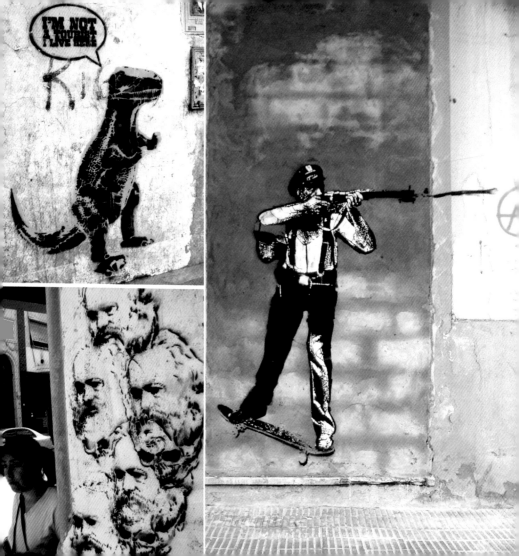

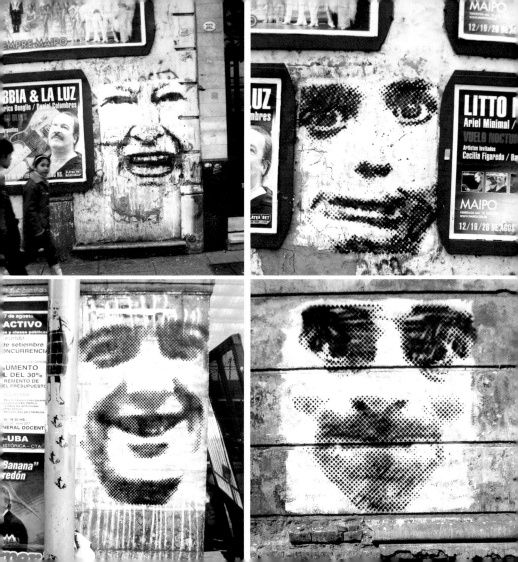

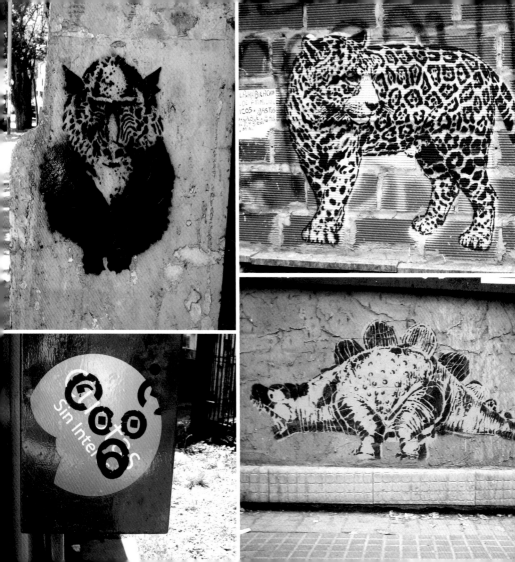

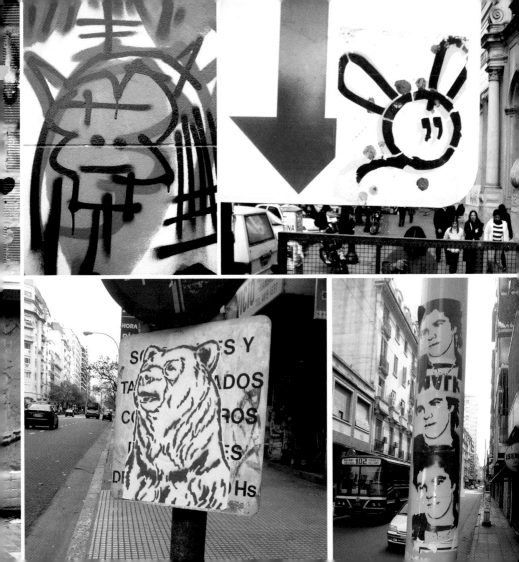

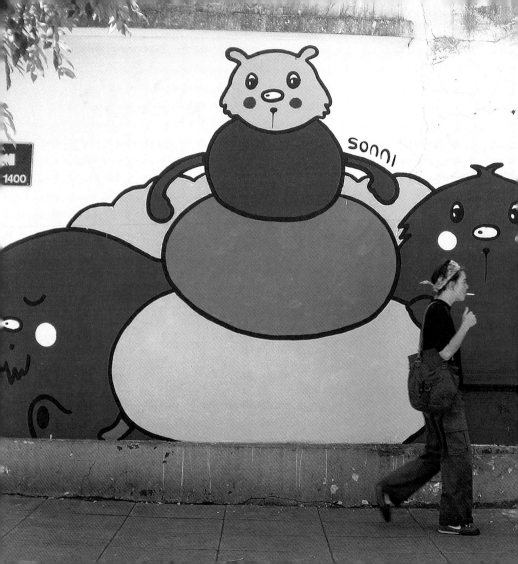

# SONNI

Adrián Sonni

**¿En qué barrios se ven tus trabajos?**
Palermo y Colegiales principalmente.
**¿Qué te llevó a pintar en la calle?**
Salir un poco de la computadora y divertirme con amigos.
**¿Desde cuándo pintás en la calle?**
Pinto desde el 2006, pero desde un par antes ya hacia paste-ups.
**¿Qué te inspira para realizar tus piezas?**
Trato de mostrar personajes divertidos y felices.

**¿Otros intereses?**
Experimentar con nuevos soportes.
**5 cosas que ames:**
Mi familia, comer, dibujar, la música y pintar.
**5 cosas que odies:**
No odio.
**¿Pedís permiso antes o perdón después?**
La verdad que pido permiso antes y perdón después, ambas!

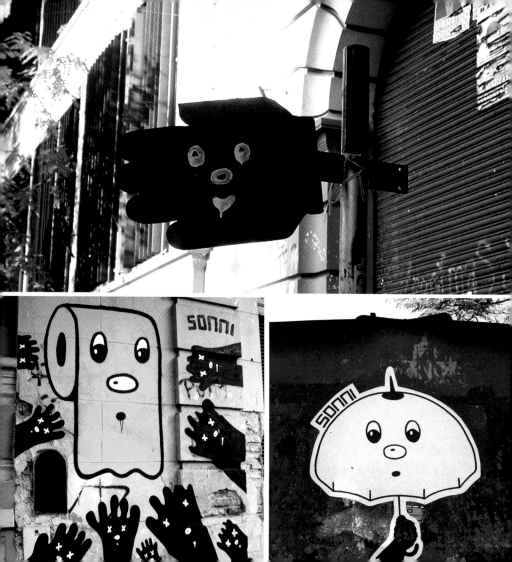

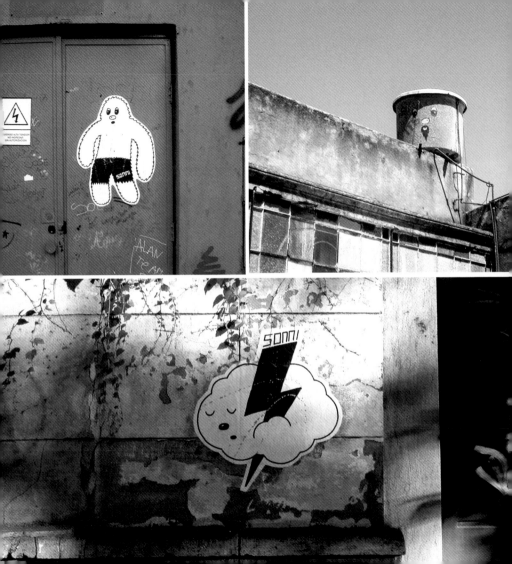

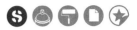

# STENCIL LAND

RbR (corta y pinta intermitentemente), Zero (se encuentra inactivo pero dice tener proyectos a futuro) BamBam (no pinta más para no estropearse las manos), MaraMod (fue abducida por un O.V.N.I. y nunca más se supo de ella)

**¿En qué barrios se ven sus trabajos?**
Monserrat, San Telmo, Balvanera, Constitución, San Cristóbal, Parque Patricios, Nueva Pompeya, Palermo, Recoleta, Retiro, etc.

**¿Qué los llevó a pintar en la calle?**
La adrenalina.

**¿Desde cuándo pintan en la calle?**
Desde el año 2003 como "grupo colectivo"; nuestro primer stencil (una batería recortada en papel) fue pintada a mediados de los '80.

**¿Qué los inspira para realizar sus piezas?**
La realidad político/social, los gustos personales o una buena imagen.

**¿Otros intereses?**
La Luthería.

**5 cosas que amen:**
La música x 5 (recitales, cd's, dvd's, mp3, la piratería).

**5 cosas que odien:**
Salir a pintar y que se acabe el aerosol; el edificio sin luz y subir los 9 pisos; los mosquitos por la noche; el despertador a la mañana; pasar al día siguiente por la zona del "delito" y encontrar blanqueada la pared que pintamos.

**¿Piden permiso antes o perdón después?**
Una sola vez pedimos permiso y pediríamos perdón si la circunstancia lo amerita.

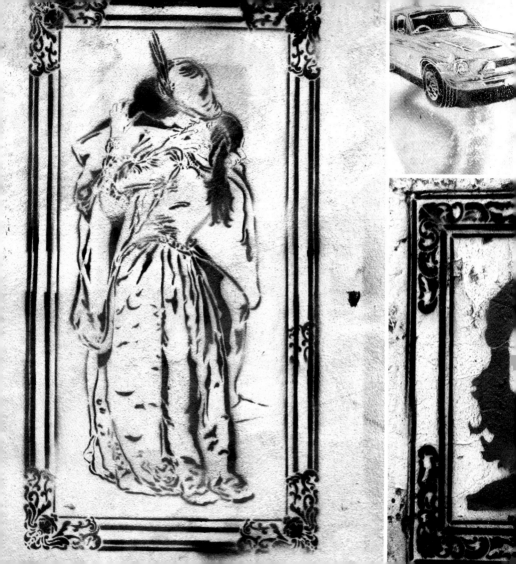

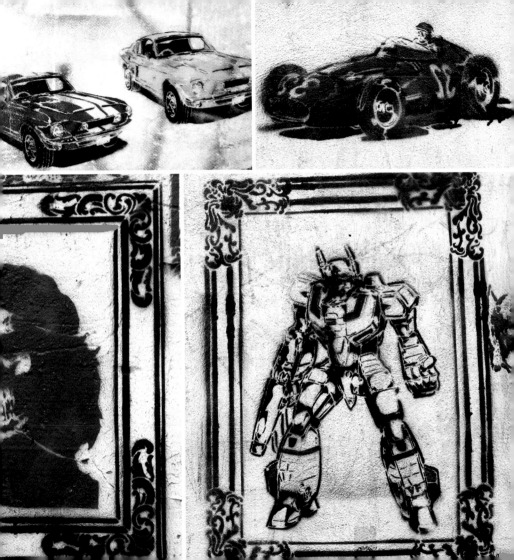

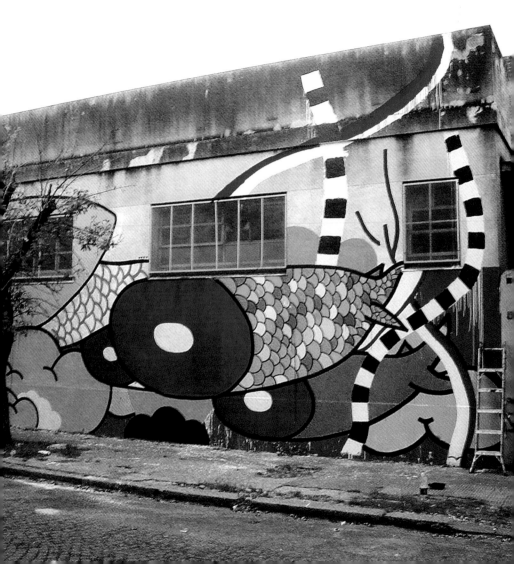

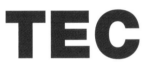

**¿En qué barrios se ven tus trabajos?**
Colegiales y alrededores. También en la ciudad de Córdoba.

**¿Qué te llevó a pintar en la calle?**
Mis pesadillas siempre transcurren en ciudades de paredes grises, de señalética ordenada, donde la gente está muerta. Es una manera de saber que estás vivo.

**¿Desde cuándo pintás en la calle?**
Desde el año 93

**¿Qué te inspira para realizar tus piezas?**
El mundo animal y Patricio Rey

**¿Otros intereses?**
Usar el arte como herramienta constructiva.

**5 cosas que ames:**
Mi mujer, la comida de mi abuela Sofi, Córdoba, el fútbol, los autos.

**5 cosas que odies:**
No odio por ahora.

**¿Pedís permiso antes o perdón después?**
Ninguna de las 2.

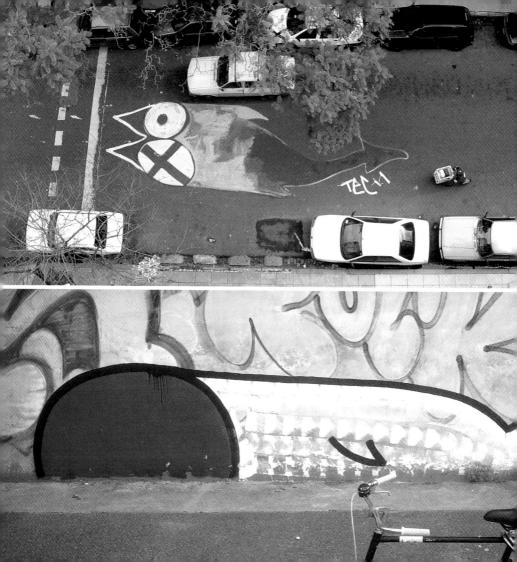

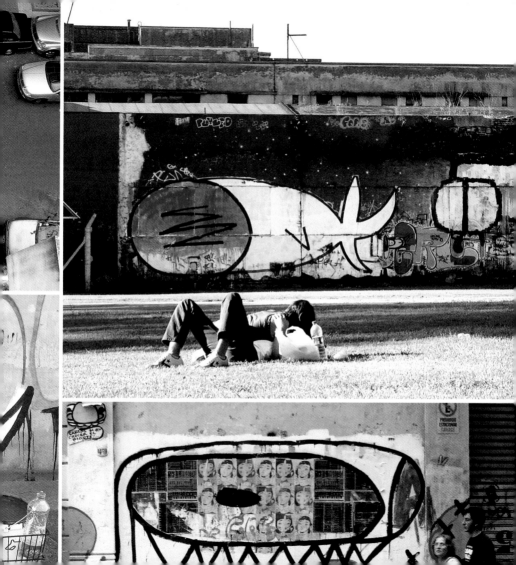

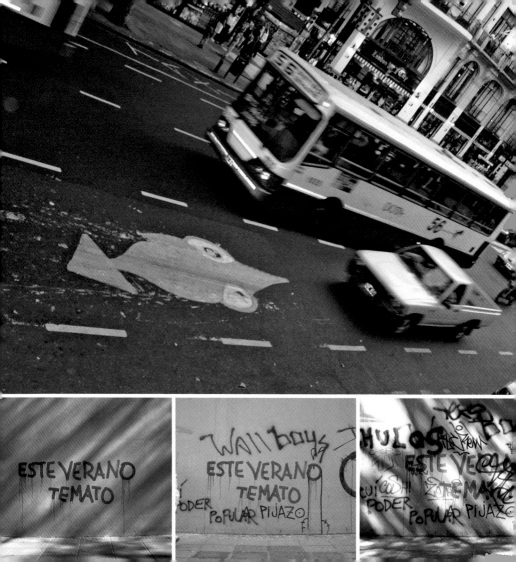

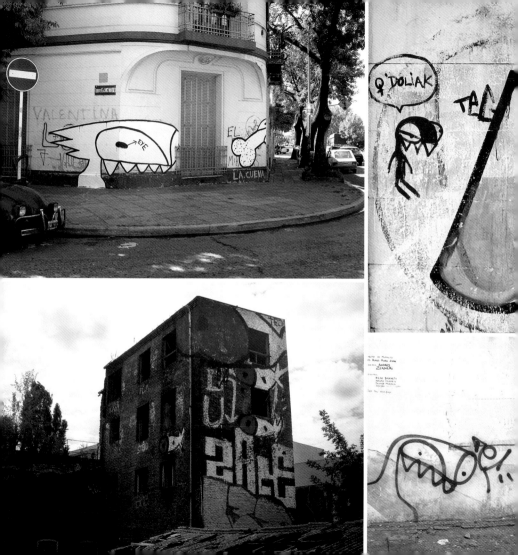

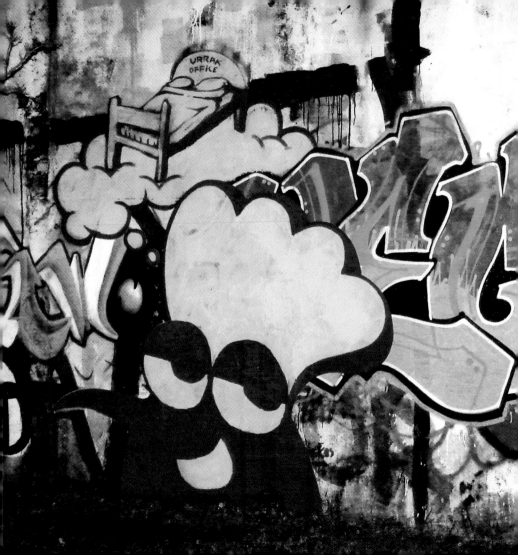

# URRAK

Facundo Cerezo y Gervasio Ciaravino

**¿En qué barrios se ven sus trabajos?**
Colegiales - Chaca - Villa Crespo - Arguello,
Córdoba.
**¿Qué los llevó a pintar en la calle?**
Amigos, amigas y ganas de salir de la tela.
**¿Desde cuándo pintan en la calle?**
Desde el 2004.
**¿Qué los inspira para realizar sus piezas?**
Todo. Las paredes, los libros, la tele, las minas
y la noche. La vida.

**¿Otros intereses?**
La pintura, el dibujo, el motiongraphics y el fútbol.
**5 cosas que amen:**
A Talleres, Belgrano, al Diego, el asado y
a la internet.
**5 cosas que odien:**
Pagar el alquiler, Pelé, Avelange, la humedad
y la mesquindad.
**¿Piden permiso antes o perdón después?**
Perdón después... Fui a la pelota.

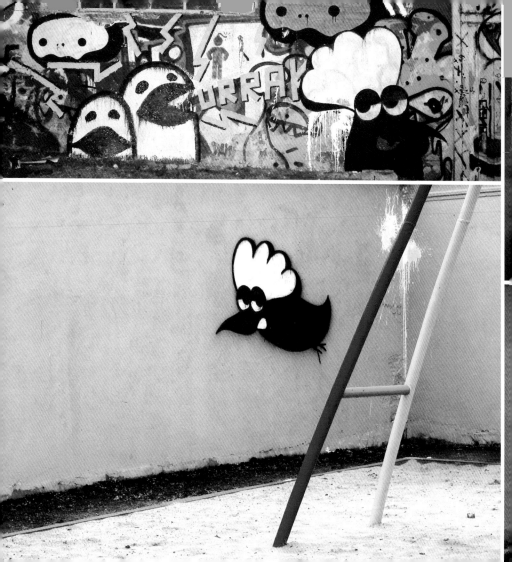

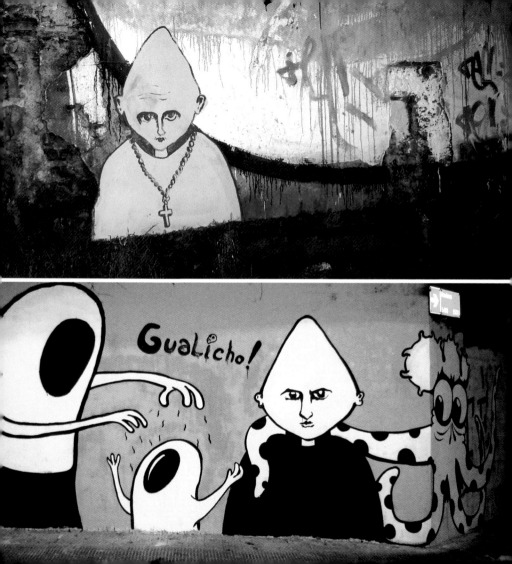

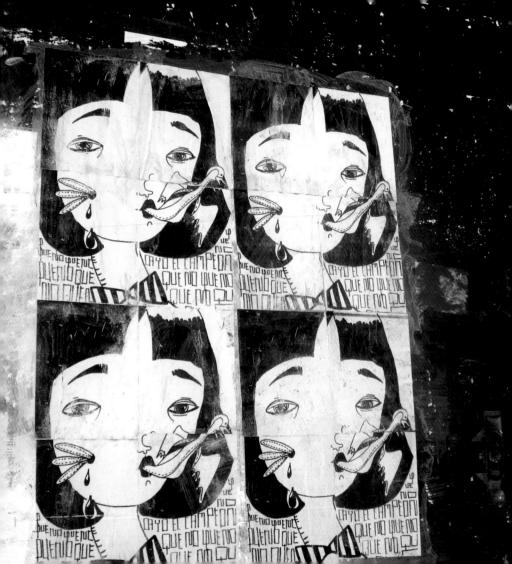

# VIKTORYRANMA

**¿En qué barrios se ven tus trabajos?**
(Mmm esta prefiero no contestar,,,,me parece q la mayoría de las cosas ya no están más).

**¿Qué te llevó a pintar en la calle?**
...

**¿Desde cuándo pintás en la calle?**
Desde el 2005 sino recuerdo mal… me parece que en Mar del Plata fueron mis primeros intentos, con unos marcadores que duraban un dibujo como máximo. Antes hice unos stickers muy chiquitos que pegaba en los semáforos, en los colectivos y por ahí. Pero ahora lo que más me gusta es pegar posters.

**¿Qué te inspira para realizar tus piezas?**
No soy muy consciente que es lo q me inspira en particular, pero me parece que va desde situaciones personales hasta una foto que me llama la atención. Hace poco me armé una carpeta en el escritorio de la computadora que se llama "para dibujar" y ahí guardo fotos o dibujos que encuentro que me parece que me pueden servir de alguna manera en el futuro. En el mundo de lo tangible me gusta comprar libros o material, siguiendo la idea anterior.

**¿Otros intereses?**
Los fanzines, la música, internet, Japón, los beatniks, los dadaístas, los gatos, los viajes, los libros y las librerías, John Cheeever, John Waters, la arquitectura, la moldería, la encuadernación, la tipografía y los comics.

**5 cosas que ames:**
Los dinosaurios, Henry Darger, A.S.C.C.I, los dibujos de animales, una casa en el bosque.

**5 cosas que odies:**
La mayonesa, bajar a abrir, año nuevo, la física cuántica.

**¿Pedís permiso antes o perdón después?**
Permiso… permiso.

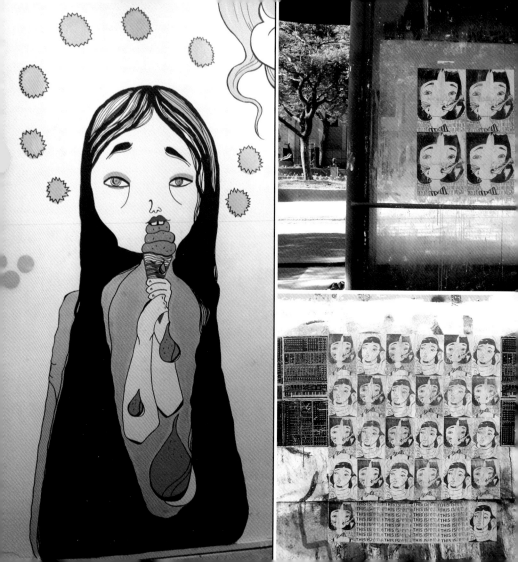

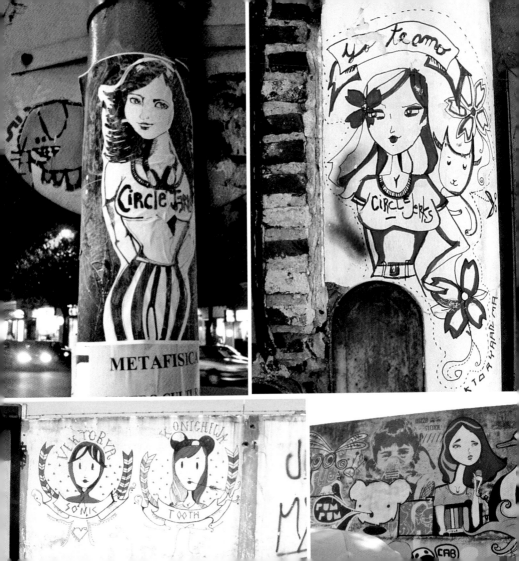

# VOMITO ATTACK

De cantidad variable. Actualmente somos siete: Santiago Spirito, Karate, Benelux, Zach, Dan, Joaquín, Ga.

**¿En qué barrios se ven sus trabajos?**
San Telmo, Balvanera, Congreso, Centro, Colegiales.

**¿Qué los llevó a pintar en la calle?**
La necesidad de comunicar más la falta de dinero.

**¿Desde cuándo pintan en la calle?**
Desde el 2003.

**¿Qué los inspira para realizar sus piezas?**
Los Egipcios y los Mayas.

**¿Otros intereses?**
Astrología.

**5 cosas que amen:**
Amor, libertad, verdad, paz y justicia.

**5 cosas que odien:**
Odio, guerra, mentira, violencia e injusticia.

**¿Piden permiso antes o perdón después?**
Ninguna de las dos!!

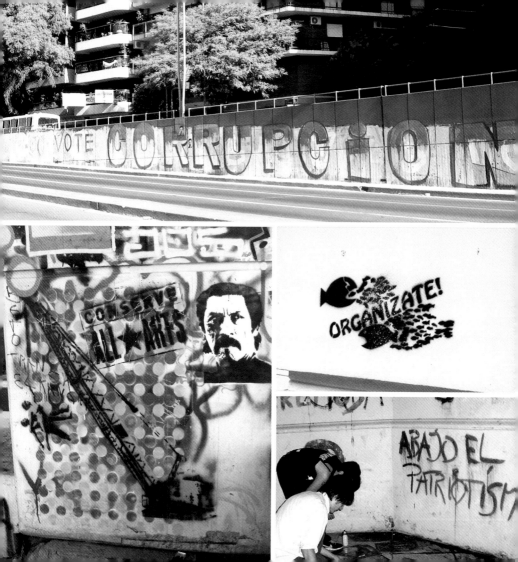

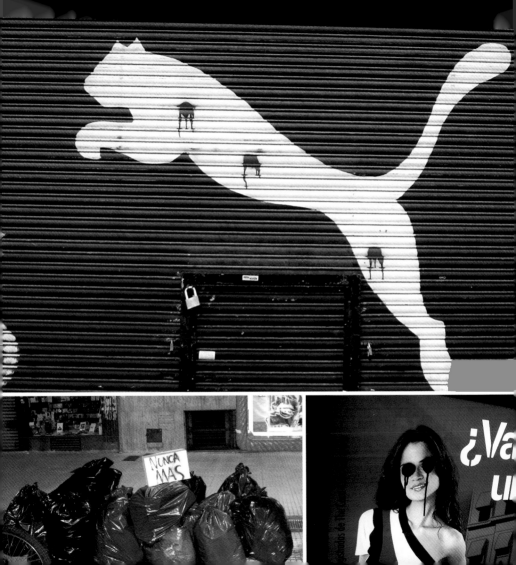

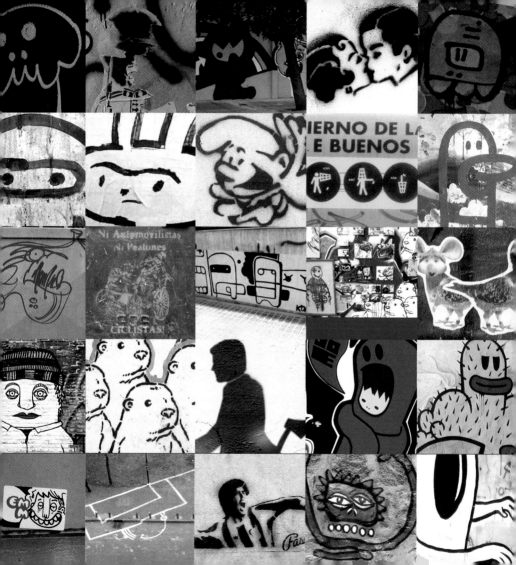

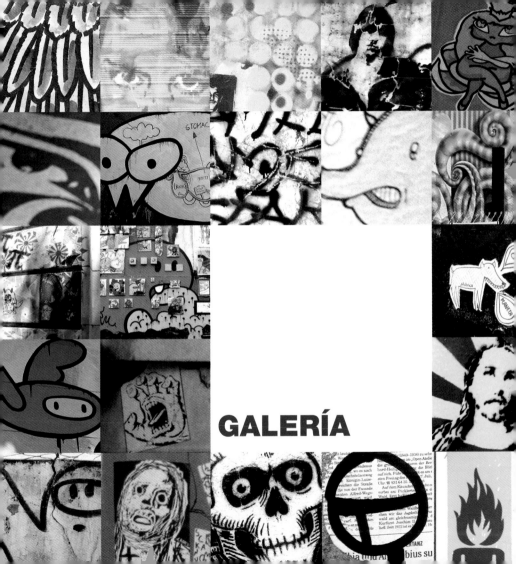

GALERÍA

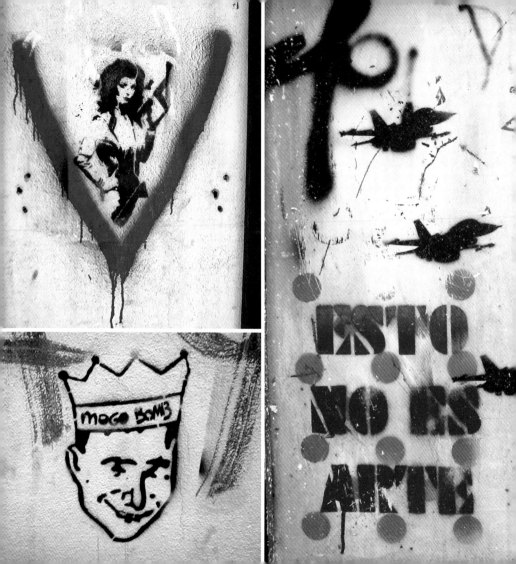

MOGO BOMB

ESTO
NO ES
ARTE

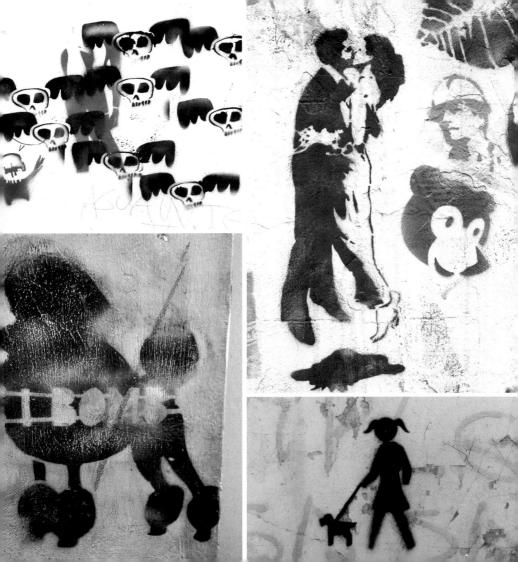

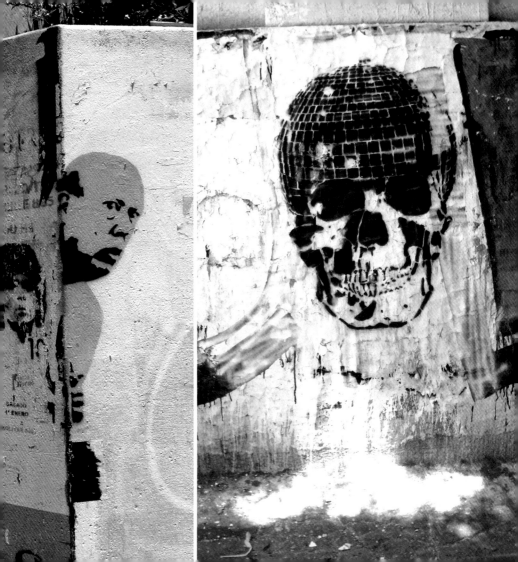

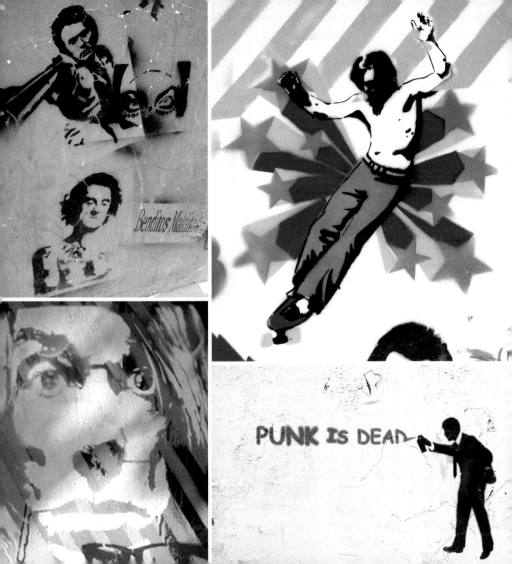

Benditos Malditos

PUNK IS DEAD

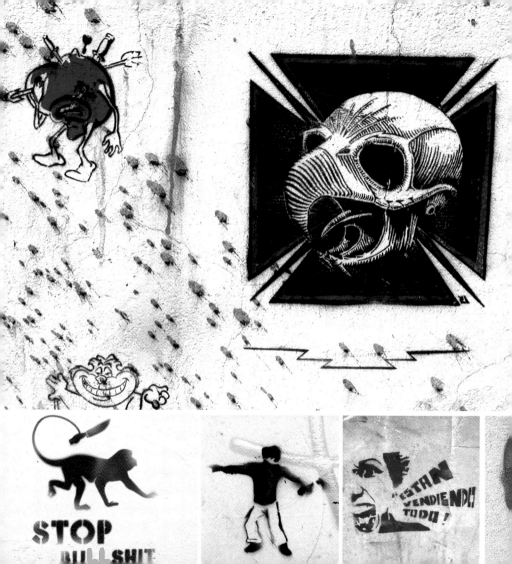

STOP
BULLSHIT

ESTÁN
VENDIENDO
TODO !

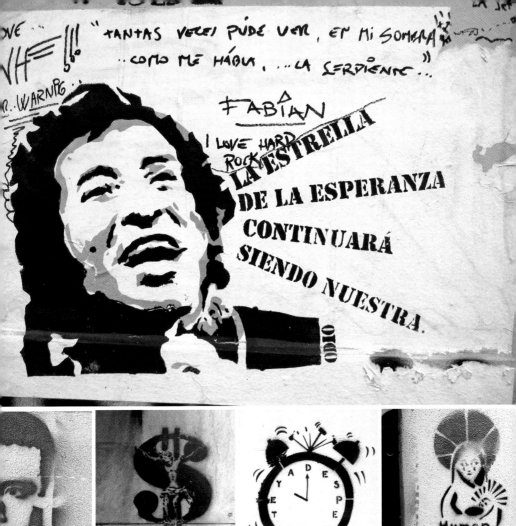

"TANTAS VECES PUDE VER, EN MI SOMBRA
...COMO ME HABLA, ...LA SERPIENTE..."

FABIAN

I LOVE HARD ROCK

LA ESTRELLA DE LA ESPERANZA CONTINUARÁ SIENDO NUESTRA.

Human IS a global

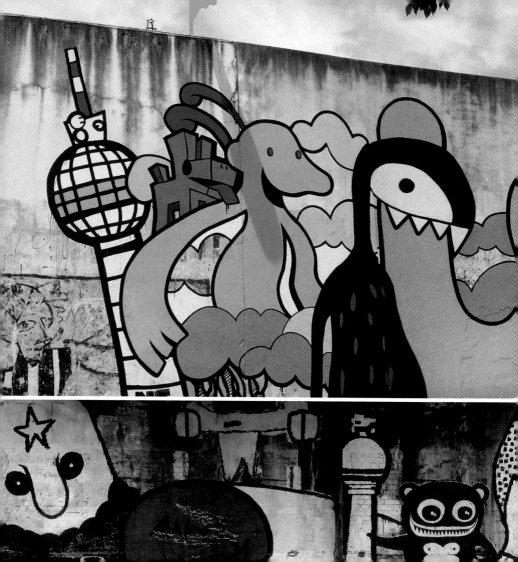

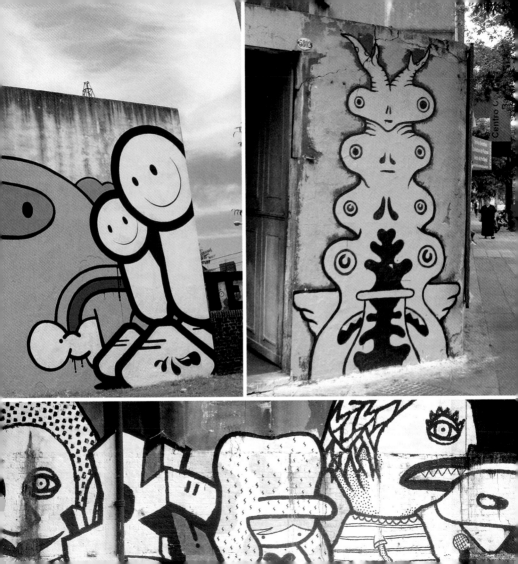

*Chinese Kitchen*

PERDIDO

*Chinese Kitchen*

VISITAR

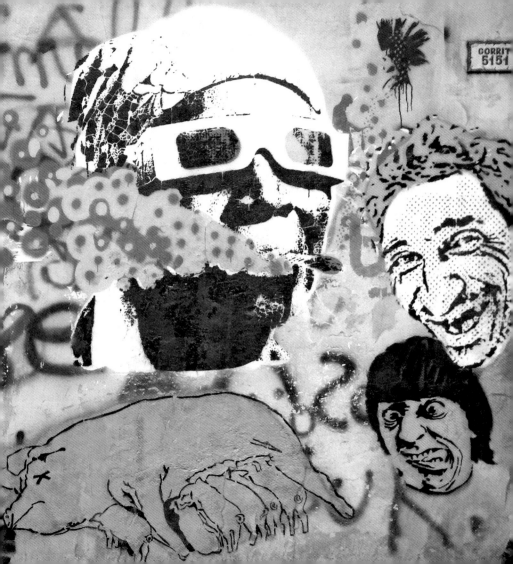

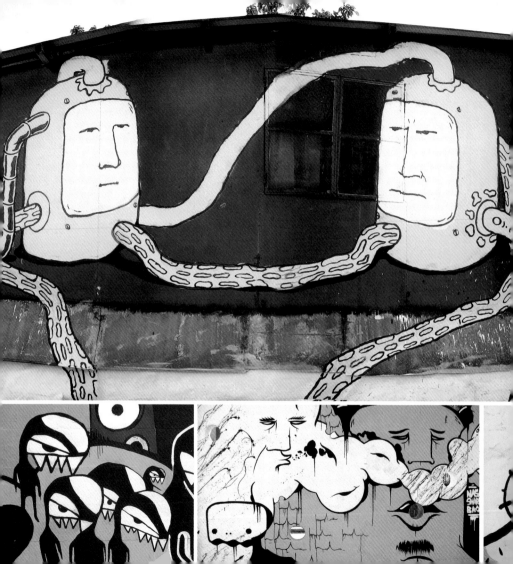

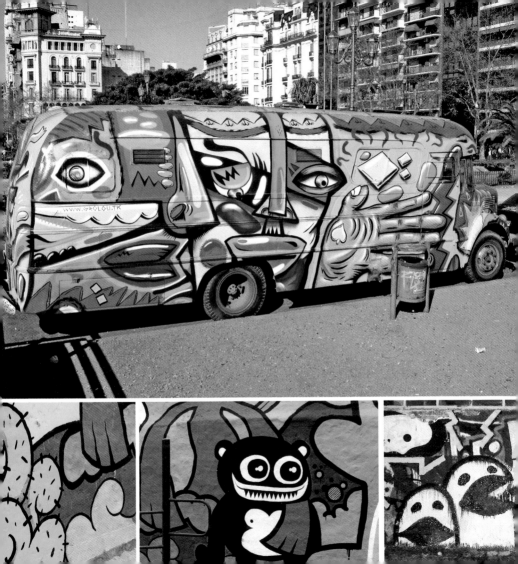

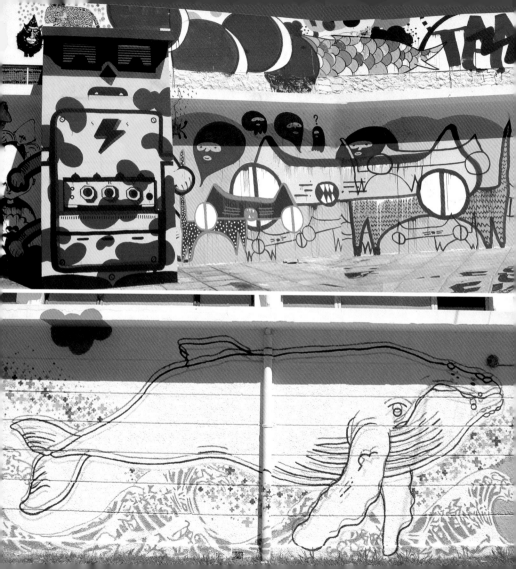

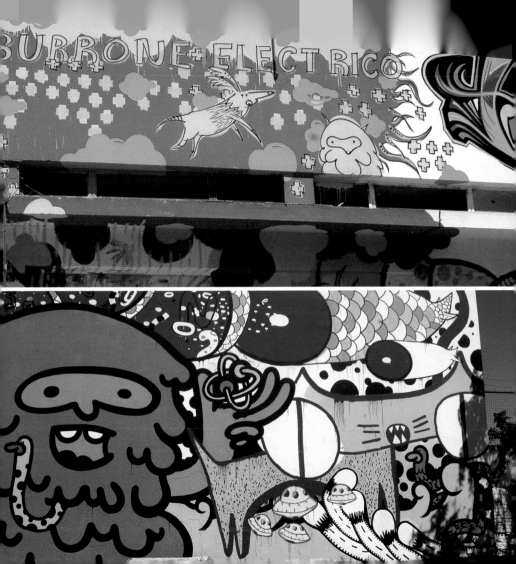

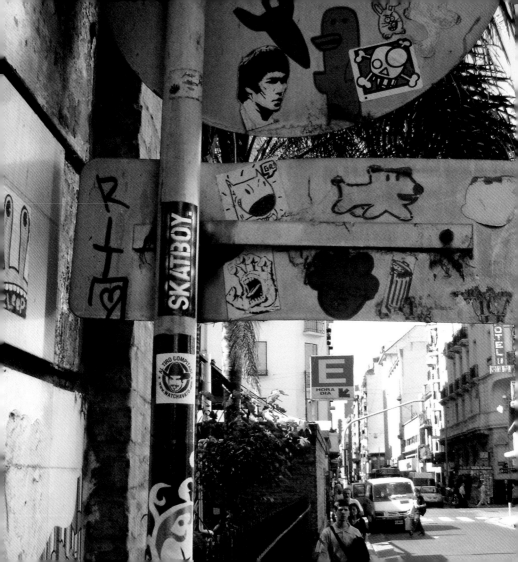

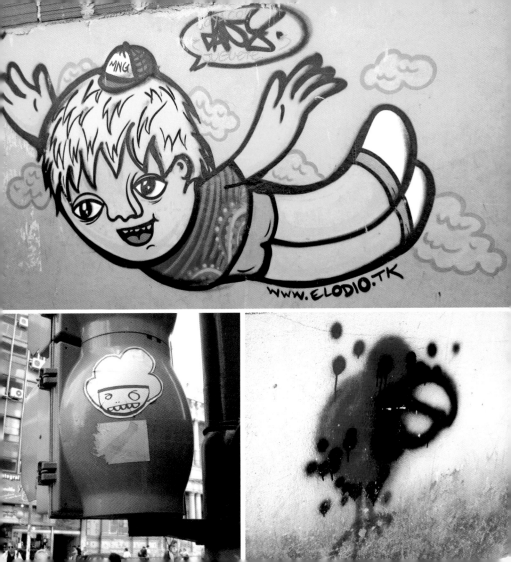

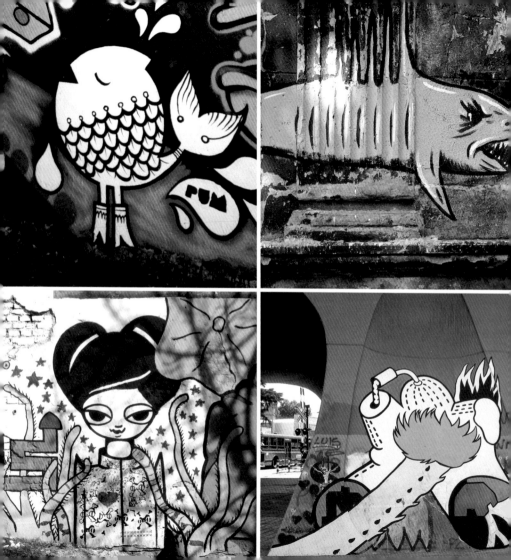

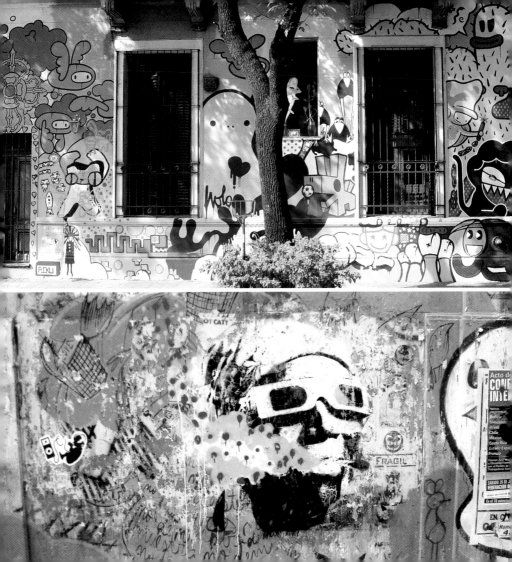

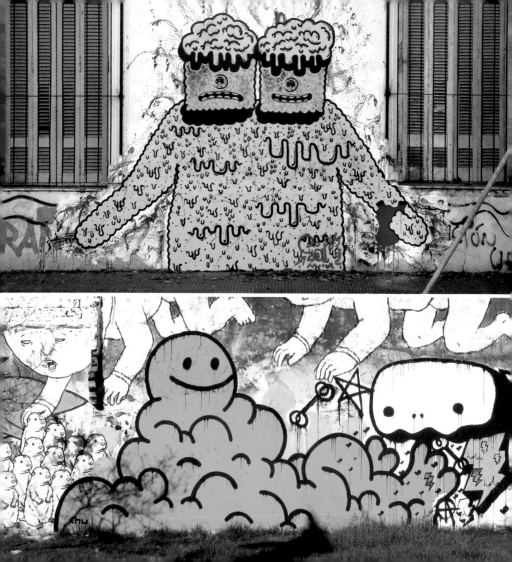

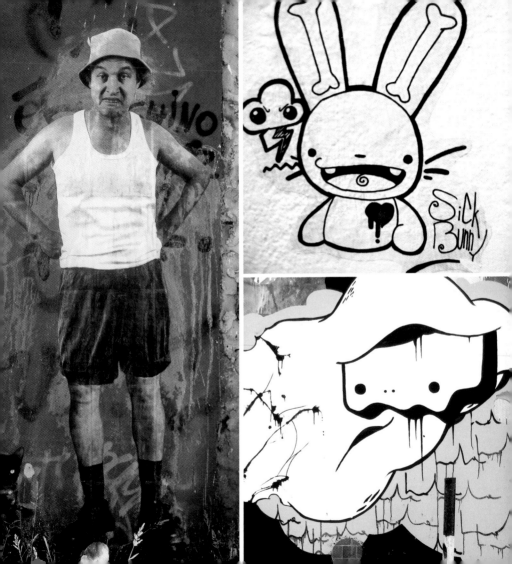

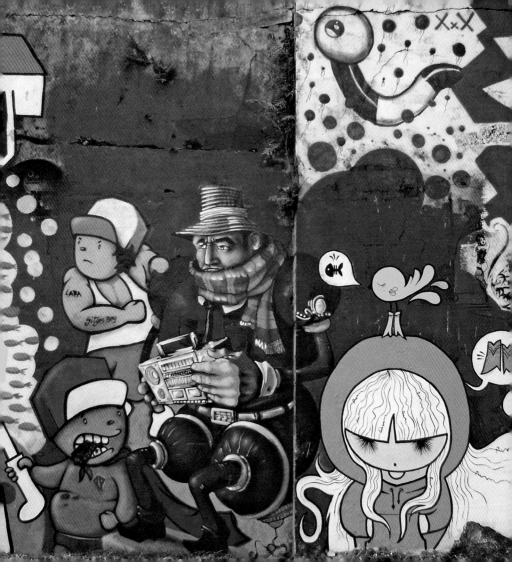

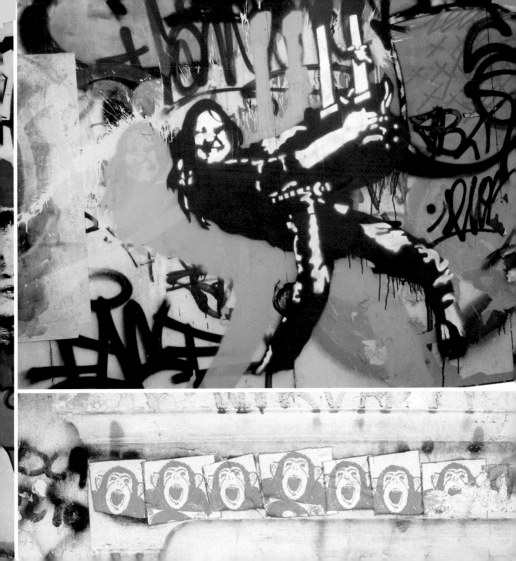

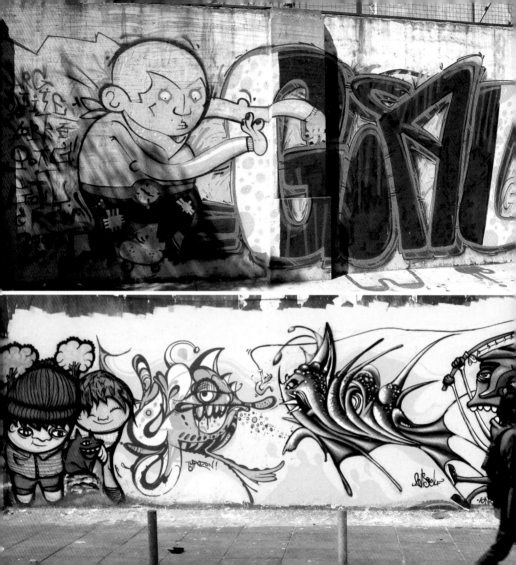

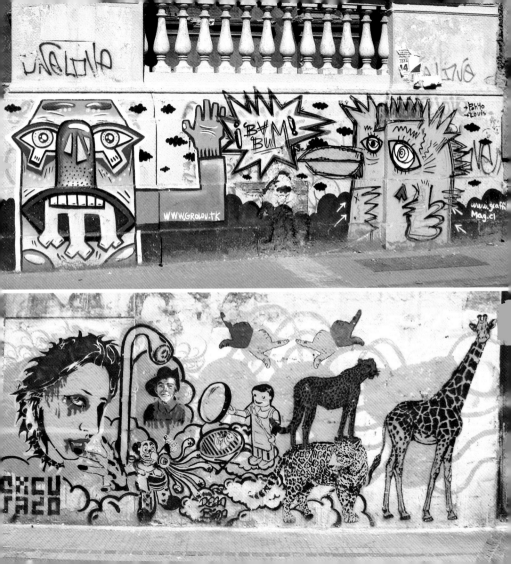

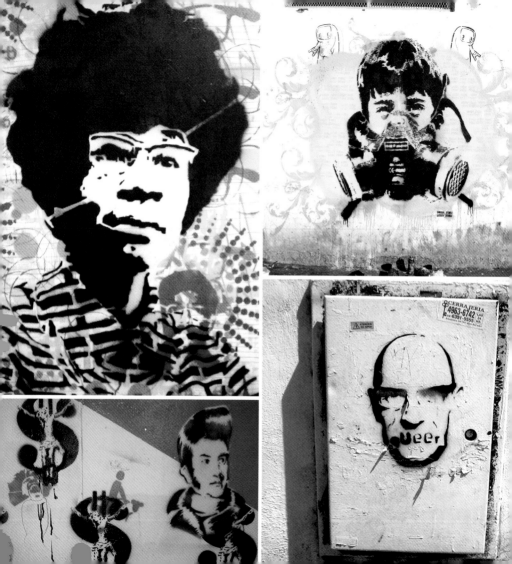

CERRAJERIA
4963-6742 LAS
HERAS
0-6391-5555 34

queer

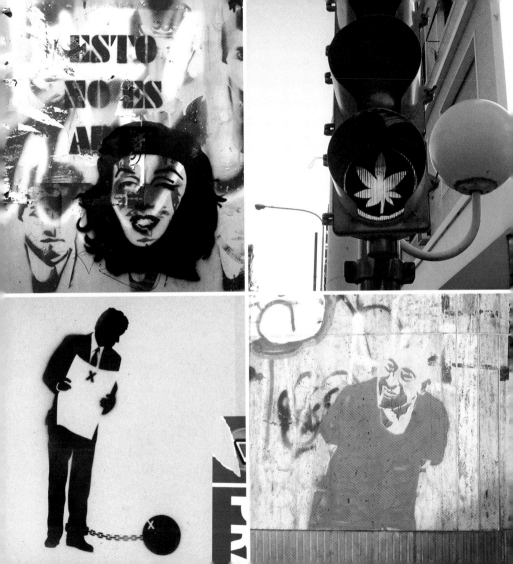

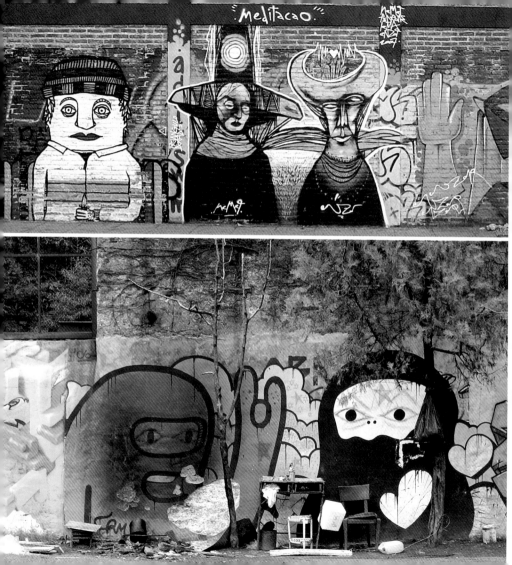

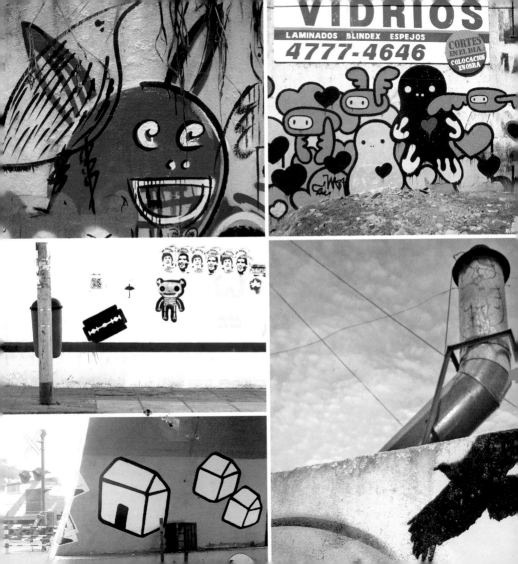

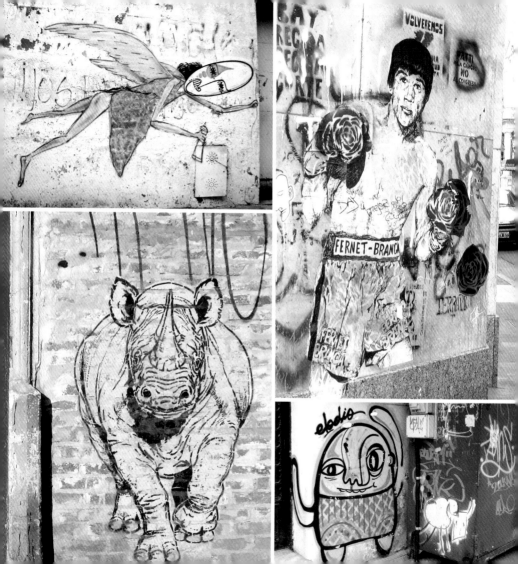

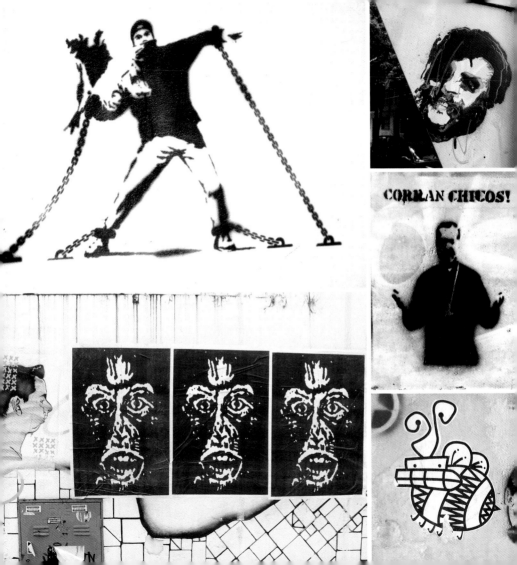

CORRAN CHICOS!

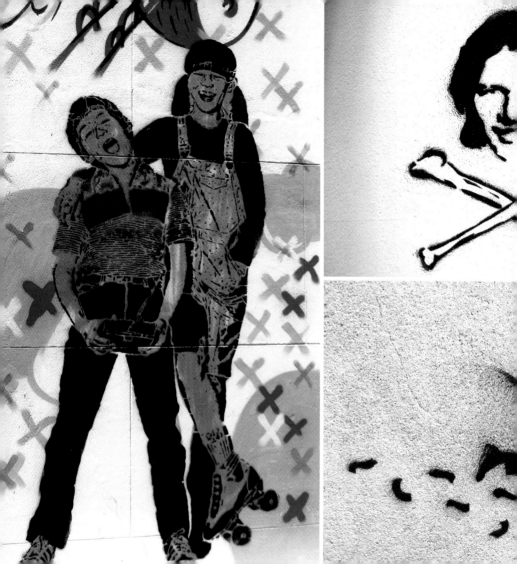

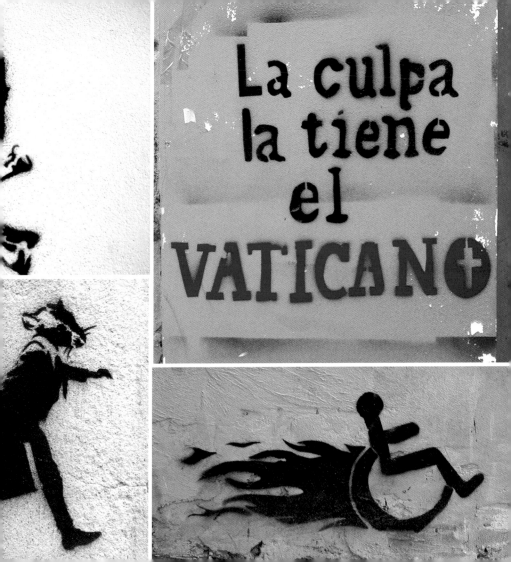

La culpa
la tiene
el
VATICANO✚

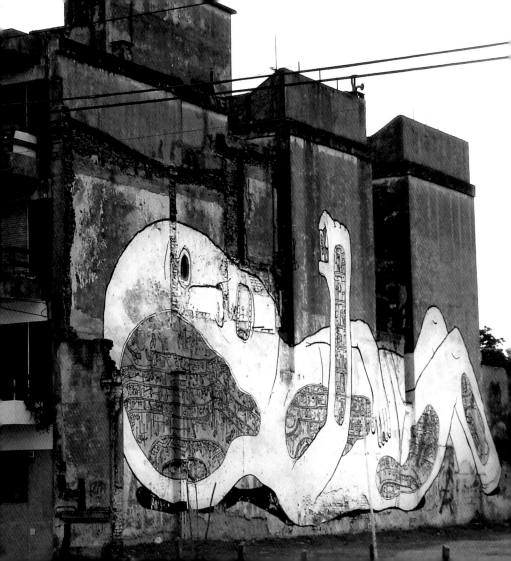

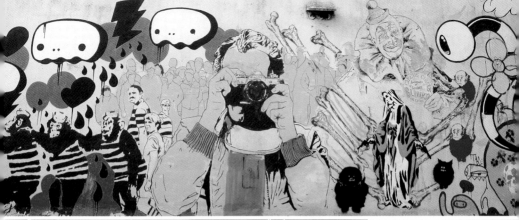
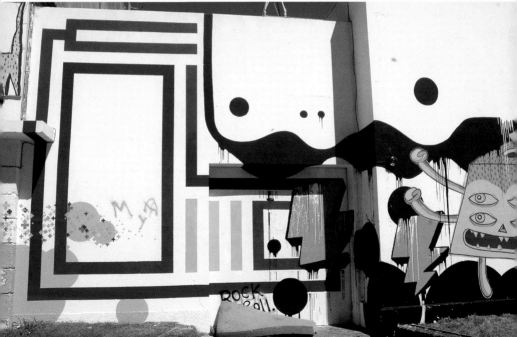

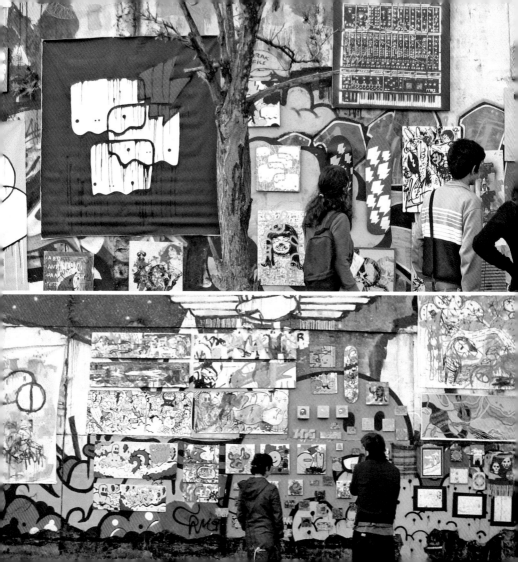

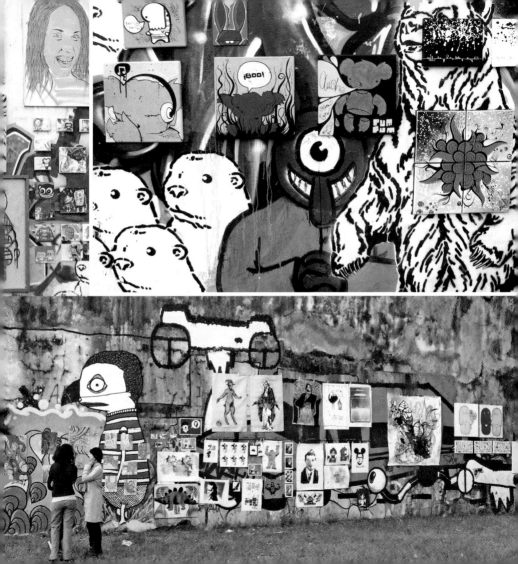

All art is marginal and transgressive, at least in the beginning, or until its own evolution imposes the need for it to hone its resources. And although graffiti is not a new phenomenon—on the contrary—only in recent years has it captured the attention of academics in the fields of art, linguistics and sociology. At last graffiti has become a topic of research and publications; at last it is understood as a unique form of expression that transmits the concerns and the social perspectives of an increasingly complex world. Rebellious, humorous, surprising and ingenious, graffiti is a challenge to everyday life and to the established order; whether poetic, reflexive or a cry of protest, graffiti, that ephemeral but resounding form of art, has been with us forever, although the home owner who wakes up to discover that his house has been spray-painted as he dreamed of a better world may not be too happy about it.

## NO PROHIBITING ALLOWED

In their dictionary of art terms and archeology, Guillermo Fatás and Gonzalo Borrás define graffiti as "inscriptions, notices, etc. found on the walls of buildings and which express feelings, hurl insults, make requests or list important dates; these are posted by passersby, especially in places of worship or prestige or locations with many visitors". Many of those devoted to graffiti add yet another condition: graffiti must be created exclusively in places where it is prohibited. In the world of artistic creation, some argue that risk is inherent to art; the risk of creating a work that

menace of the angry owner of the wall, attacks by other "graffiti artists" who compete for the same space, or the threat of ending up in jail, as graffiti constitutes an illegal activity that falls under the category of defacement or vandalism.

## FROM THE CAVES TO THE SUBWAYS

To understand the importance and transcendence of this form of art, we must bear in mind that graffiti was born alongside culture. Although the question of what constitutes graffiti can be a subject of debate—cave paintings were a consensual activity—how else could we characterize the Altamira cave paintings? Political caricatures from the period were preserved by the eruption of Mount Vesuvius on the walls of Pompey. Curses, spells, declarations of love, political slogans and literary quotes inscribed on walls have provided archeologists and historians with fundamental clues to daily life in ancient Rome. One of these lists the address of Novellia Primigenia of Nuceria, a beautiful prostitute whose services were in great demand. Another shows a phallus accompanied by the following text: *mansueta tene*, "handle with care". The only known record of the Safaitic language, the predecessor of Arabic, is the graffiti carved onto rocks in the desert in the south of Syria, east of Jordan and north of Saudi Arabia, which dates back to the first and fourth centuries after Christ. The first modern graffiti can be found in the ancient Greek city of Ephesus (in current-day Turkey). It is a hand in the shape of a heart which is believed to have pointed passersby in the direction of a nearby brothel. This could lead us to conclude that

street advertising today is the culmination of the evolution, regulation and domestication of graffiti, which is now used for retail purposes.

The Mayan city of Tikal, an archeological site in Guatemala, also has several ancient works of this form of art. Viking graffiti can still be seen on the mound of the Newgrange monument in Ireland. In the Church of Hagia Sophia in Constantinople, Halvdan wrote his name. Graffiti can also be found on the walls of Roman churches. Renaissance artists such as Pinturicchio, Raphael, Michelangelo, Ghirlandaio and Filippino Lippi went down into the ruins of Nero's Domus Aurea to engrave or paint their names. As for the United States, the state of Oregon is home to Signature Rock. French soldiers left their names in Egypt during Napoleon's campaign of 1790. The name of Lord Byron is inscribed on one of the columns of the Temple of Poseidon in Attica, Greece, and even the Great Wall of China has graffiti of its own.

During the student uprisings of 1968, the outcry made its mark on the walls of Paris. Forty years later, this increasingly sophisticated form of street art is once again valued as an expression of urban freedom that takes shape on a street wall or a subway car. It is a unique artistic technique with a social message that coalesces on streets and walls. In Argentina, during the years in which Peronism was prohibited, the resistance painted the walls with the slogan "Fight and Return", and signed it V for victory with a P resting in the middle of the V. The meaning was "Perón Vence" (Perón Conquers), clearly a mocking twist on, "Christ Conquers", the ultra-Catholic slogan of the Liberators Revolution that had ousted Perón. It was also used by those who came out to repudiate the different Argentine dictatorships of the 1960s and 70s. After General Perón returned to Argentina, plenty of heckling went on between the Peronist left and right, with both factions staking claim to strategic walls and taking up arms to defend them, thus risking their lives for expression. When the supporters of the Peronist Youth left their trademark, the word "Montoneros" (an allusion to 19th century revolutionaries) on the streets, it would be transformed into the word "Amontonados" (piled up) by the militants of the Peronist Youth of the Argentine Republic. In turn, this group staked its claim to street walls by signing with the group's acronym, "JPRA," which was turned into "JPERRA" (JDOG) by its opponents. Although this internal war within Peronism claimed many victims, Peronists made light of it with a famous graffiti that explained: "Peronists are like cats: it looks like we're fighting, but we're actually reproducing." Independents made their own contribution to the politics of street walls; some still remember that on the wall of the Hospital Alemán in Buenos Aires, beneath the famous phrase "EVITA LIVE," an anonymous writer added, "Oh! Perón's a bigamist," (the general had remarried a few years after Evita died). On the railway bridge over the corner of Dorrego and Figueroa Alcorta, an anonymous lover wrote "SUSANA I LOVE YOU" so that the woman of his dreams would see his declaration every day on her way to work. On one of the columns that holds up the bridge, with lighter, more modest strokes, someone else added "Susana, me too." In a playful spirit, the groundbreaking group "Los Vergara" wrote apocryphal but celebrated phrases like "I'll never get turned on again," and signed Walt Disney, who, according to rumors,

had been frozen before he is death in order to be unfrozen when a cure was found for his illness. The memorable "Tremble, fascists, Maradona is a lefty", also belongs to the group, along with "Agrarian Reform on Carozo and Narizoto's Farm" in reference to a television puppet show. Notably, the group's graffiti activity catapulted the group's leaders, the Korol brothers, to the small screen.

## FROM THE STREET TO THE MUSEUM

Nowadays, this art form has captured the attention of museums and galleries across the world. Countless books have been published about graffiti in numerous languages, and many graffiti artists have become celebrities, even when people have never actually seen their faces. New York's Museum of Modern Art (MoMA) began its summer season with a series of documentaries on graffiti art. Other museums and galleries have hosted shows, exhibits and conferences in cities such as Amsterdam, Berlin, Rome and Paris. In Buenos Aires, in the month of August 2010, the artist Oscar Smoje presented an impressive show of local graffiti entitled "Enamored of the Wall" (a common name for ivy) at the Palais de Glace. That same year, the sports brand Puma organized the show "Puma Urban Art" at the Buenos Aires Design center in the Recoleta, an exhibit involving some of the most renowned urban artists from Argentina and abroad. However, many of the graffiti artists came out against the show as they were not paid to participate. Instead, they were asked to paint for free—and even spend their own money—to decorate the walls of their choice. Their only compensation was the work itself, but given that it was an organized exhibit with a

clearly commercial goal, many considered it unfair that the earnings were not shared with the artists.

## HERE, THERE AND EVERYWHERE

Sidney, Berlin, Barcelona, San Pablo, Santiago, New York... There isn't a city in the world that is inmune to this type of expression, which has swept in like a colorful tsunami that continues to grow and transform the urban landscape, making it legible and causing an impact. A whole generation of young people has begun circulating its messages, ideas, philosophy and world view on the city's walls. Orphaned by the mass media, they have poured out into the world to say what they believe and how they feel, using a medium that is impossible to ignore, one which political and business leaders should heed.

## GLORY FOR ALL

The scope of this phenomenon and the quantity of artists dedicated to graffiti go beyond the limits of these pages and this book may thus incur in several important omissions. What is worth noting about these young people is how they work through trial and error, refining their art while developing their capacity for observation, their aptitude for writing and synthesis, their research into language and into the media they choose for their expression, the issues which they address with their extraordinary passion. Although these artists place themselves on the border of social norms, and in spite of the fact that they reject a labor market that seems to have little to offer them except for eight hours a day of slavery in exchange for a salary that will never allow them

to become independent, they generally consider themselves part of the system just the same. They are not against having a career, earning money or living well. They are not anarchist Martians who take a stand against everything; they are men and women who have decided to enter the world of production through the door that they themselves have painted on a regular wall. Aware of the limits that their game involves, and with a decisive drive to expand these limits, they are workers who will in fact become part of the chain of production, though they will do so on their own terms. They are the living challenge to the standardized life of business culture which assumes that everyone is the same, submissive and obedient. We live in times in which young people are consumers par excellence, wh they are bombarded with messages on screens and street signs which aim to make them passive addicts of products whose greatest merit is the packaging or the novelty for novelty itself. Those who are seduced by this strategy happily move towards boredom without a cure, the prologue to full self-destruction. Across the street, however, these young men and women move into place, lifting up their brushes, paint rollers, masks and paints: their weapons against a dull office destiny and commonplace values. They've already realized that something else awaits them. Their universe extends from the streets to the cybercafé, from the world of transforming materials to that of philosophical reflections. Traditional institutions, museums, cultural centers and galleries want more of these artists, who are willing to accept what these organizations have to offer them, though once again, on their own terms. Far from the establishment and cultural criticism, these defenders of freedom

have plenty to say; they interpret the wisdom that runs beneath the language of the streets; they are the fresh burst of air that goes against air-conditioning.

Ernesto Mallo

# FROM BS.AS.STNCL TO BUENOS AIRES STREET ART

## NOBLESSE OBLIGE

First and foremost, I would like to thank la marca editora for entrusting me with this project. Special thanks go to Guido Indij for his infinite patience, since with all the comings and goings, it took me three years to put together the material that I had agreed to compile in six months. Thanks!

## HOW THIS BOOK WAS BORN AND WHY IT IS WHAT IT IS

After the publication of *Hasta la Victoria, Stencil!* (Buenos Aires, **la marca editora**, 2004) and *1.000 Stencil. Argentina graffiti* (Buenos Aires, **la marca editora**, 2007), I went to talk with Guido to discuss the idea of expanding the horizon of the Registro Gráfico collection and to put together a book that included other types of street art. I had never imagined how difficult it was to publish a book. In fact, the most important lesson I learned from editing is to concentrate on my own tasks and not try to do everyone else's job. Unfortunately, I didn't learn this lesson until the

project was nearly finished.

The first step involved gathering a set of photographs and since I have been painting the streets of Buenos Aires as part of the collective group Bs.As.Stnc since 2002, it was not difficult for me to find the artists and ask them for a visual record of their work. However, this first step led to my first problem. Paradoxically, whenever I asked an artist for material, he or she delivered, leaving me with the complex task of selecting, editing and rejecting many valuable works in order to keep to the publisher's limit: from five thousand photographs, I had to select seven hundred that would be included in the book. A corollary: I will no longer criticize the books, websites and magazines that promote street art, because they are also faced with the same challenge.

After several long talks with Guido, we decided to leave aside traditional graffiti (old school, hip-hop, bubble, etc.). Although we agreed that graffiti is the "father" of the different techniques that are included in this book, we knew that it would be hard to give this work an identity if we tried to include all of the exponents of this type of art. We thus decided to concentrate on the "new expressions" of street art without excluding the references of its origin. The artists and collectives were not chosen at random, nor were the selection criteria (the level and mastery or the amount of art produced, for example). Instead, they were selected for having taken the first steps in Buenos Aires street art, which has now become renowned across the world.

Each of the artists has his or her own space within the group. We thus hope to provide readers with a tool that they can use when walking the streets of Caballito, Once or Balvanera to distinguish and recognize the styles and techniques of the different artists. This way, we hope that the readers will feel closer to these expressions, which are generally presented as anonymous pieces.

## HERE AND NOW

There are few times in life when one realizes that he or she is living a historic moment. I am of the firm belief that what is currently happening on the streets of Buenos Aires will be a topic of discussion in the future. This city is a breeding ground of talents; Buenos Aires street artists are continuously invited to leave their marks on the walls of other cities across the world: los DOMA and los Fase in Berlin; Gualicho and Jaz in Paris; Bs.As.Stnc in San Pablo, and recently, the Run Don't Walk, who were invited by Banksy himself to paint the walls of London. It is important to note that all of these cities are well-known worldwide for their street art, so we can conclude that the Argentine artists have been invited by the experts.

## THANKS

This work is dedicated with all my love to my son León. Special thanks go to Débora G (Debita77) for her support –and pressure– to finish this project. To all those who accompany me on the path marked by long nights, vandalism and hands stained with paint; to my fellow artists at Hollywood In Cambodia for putting up with me and supporting me; to NN for letting herself go; to JC, Graciela and Raúl, Sumi, Marie and Make, and once again, to Guido Indij for inviting me to be part of this project.

Gonzalo Dobleg

# TIME DOESN'T STOP NOR DO CITIES

## EXTERIOR DECORATING

When we started this collection a little more than a decade ago, Buenos Aires was a gray city. The only splashes of colors were found on the bodywork of local buses. Nowadays, buses aren't as colorful as they used to be: some of the companies have taken over others (along with their colors) and the most recent additions, the so-called "micro-buses", have adopted the color of the city's current administration, yellow, which identifies the political group in power.

With the aim of establishing a graphic record of the city, then, we asked ourselves where else colors could be found. This project of observation and documentation began with signs, both official ones –which tell us how we should behave– as well as private ones –which tell us what to consume- (*Cartele*, 2001 and *Proyecto Cartele*, 2002). Soon, however, we turned our attention to the stencil, the prima donna of Buenos Aires urban graphic art, which captivated us, and we recorded it in *Hasta la Victoria, Stencil!* (2004). We found that the stencil expressed us in an infinitely more friendly way through short texts (ideological, poetic and philosophical messages along with political slogans); the promotion of rock bands, movies and alternative magazines; and initials or party symbols. After visiting different cities within the country as part of this collection, and confirming that Argentina was unquestionably the place

where the stencil had reached an apex in terms of artistic expression and communication, we dedicated the new book, *1.000 Stencils. Argentina Graffiti* (2007), to the country.

In the ten years since we started, stencils and graffiti have expanded greatly. Not only have the artists behind the spray paint cans, brushstrokes and brushes matured and multiplied: what used to be a small stencil (a sign that would only be seen by the most attentive pedestrians) are now murals done with paint rollers and pasting that often exceed the 1:1 ratio. Many "stencil" and "graffiti" artists have now become muralists. In addition, the exchange with artists from other latitudes has expanded. The most well-known local artists have shown their work abroad while established artists from other countries, who have found out about the local movement through articles, books, a plethora of blogs and the "word of mouth" of travelers, have come to Buenos Aires to make this city by the river their own.

Our task of photographing, documenting and publishing expanded as we catalogued different cities. This task involved identifying, classifying and organizing an infinite number of everyday details in the books *MVD. Gráfica popular de Montevideo* (2006), *Buenos Aires. Fuera de serie* (2008), *Made in Paris* (2011) and in books that will be published in the months to come about Havana, Berlin and Rio de Janeiro. All of these books included a few pages on street art, but we believed that the movement in Buenos Aires in recent years justified a book like this one, where the artists take center stage.

There were many challenges involved in making a book about the artists, since so many works are done anonymously. In this regard, this book would not have been possible without the intervention of Gonzalo Dobleg (GG), from Bs.As. Stncl, who has been collaborating with us since Estudio Abierto in 2004. At the same time, we have developed spaces to guarantee the visibility of emerging art: Asunto Impreso Galería and Hollywood in Cambodia (the gallery which has become a point of reference for urban artists who intervene on local streets). GG has served as the key, opening up the back room of the Buenos Aires streets: more than a key, he has been a picklock, since the creation often takes place late at night and is thus off-limits to most local residents. And for this reason, I would like to acknowledge that most of the credit for this editorial project goes to GG.

The selection for this book could have been personal photos put together based on morphological or aesthetic criteria. Instead, we opted for a more complex presentation, one that is hidden behind the simple order of an alphabetized list: a dream team of artists with whom we have been in touch over the years and who have been asked to choose their most powerful, stigmatized works. In addition, we have done this through a handful of simple questions that help both us and the readers to understand who they are and what keeps them on the streets.

**PAINT DOWN BABYLON!**

Just as the writer often freezes when faced with the screen or the blank page, and the studio painter is frozen before the canvas on the frame, street artists, in the moments before each "attack", seem to feel the horror of the vacuum created by the few empty spaces that remain in the metropolis. The walls, the garbage cans, the tin street signs, the pavement and the pedestrian walkways are all spaces that capture their attention and attract their art.

While the media work to augment the feeling of danger in which the city is portrayed as the setting for ever-increasing risks and our fellow residents are depicted as a mass of dangerous beings, the walls are out there waiting: with no law that regulates intervention and without enough funds from the public treasury to clean or whitewash the intervened walls. May this status quo continue! These spaces, now occupied by spontaneous, free decorations, by the extraordinary density of production of urban interventions, are not handed over to the uniform fonts that spell out the names of political candidates, the designed advertisements, the signs that tell us what we can and cannot do…

Attempts have been made, in vain, to regulate this activity. Law 2,991, for example, was drafted to establish a registry of muralists (over the age of 21 and required to present a CV!) and another for public murals. The decisions would be entrusted to the Ministry of Culture, which would protect only the murals considered "artistic" based on Cultural Patrimony Law 1,227. The question of which murals receive this "protection" would be determined through a public contest. Pure balderdash!

In the meantime, there is another vacuum, the one that is produced by the law itself and by the idiosyncrasy of Buenos Aires, the one that allows us to go back and forth so controversially but with a certain level of comfort between private and public, between tolerance and what could be considered an act of vandalism when you examine it from the perspective of ownership. This is exactly what has turned Buenos Aires into a laboratory for the development of varied graffiti techniques and what has made it into a Mecca of street art.

Welcome!

Guido Indij

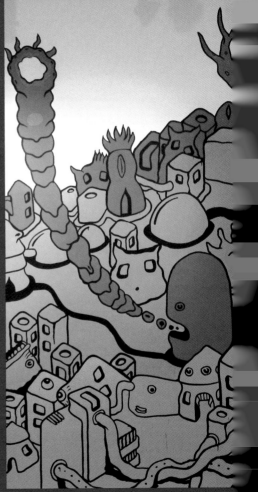

# TECHNIQUES

### STENCIL

This is unquestionably the most popular graffiti technique in Buenos Aires. A piece of cardboard, a box cutter and a photocopy is all you need to create a stencil. It is easy to make and can be painted quickly. A support is used—generally an X-ray, though you can use any material that can be cut with a box cutter and which can withstand being covered with spray paint several times: thick cardboard, 1mm PVC sheets, etc. The figure that the artist wants to paint is printed on these supports (as a negative) either by placing a printed sheet on top, using a slide to project it onto the original, by transfer or by simply drawing it on. Later the image is cut out with a box cutter, leaving sections of material known as "bridges" and "islands" so that the material does not come apart. The stencil is then placed on the wall and sprayed with an aerosol paint. The principle is the same as that of screen printing: you have to do one pass (of aerosol in this case) for each color, always leaving the outline for last. Once the original is created, you can stencil as many times as you want (or as long as the stencil lasts), thus making your piece "serial."

### RAISED HAND

We use the term "raised hand" to refer to graffiti done exclusively by aerosol or spray painting. At the top of each spray paint can, there is a mechanism that allows the liquid to come out as a fine mist (or as very tiny drops). There are diffe-

rent types of valves that regulate the spray. The opening of the valve tip allows the artist to control the thickness of the line: in fact, there are certain types of low-pressure spray paints that create a finer, more elegant finish by allowing the artist more control over the quantity and density of the paint. Raised hand painting is closely related to graffiti culture. It is important to remember that graffiti is one of the four elements that make up hip hop culture: the DJ (the person who spins the music used as the background for rapping), the MC (the person who raps over the tracks spun by the DC), the B-boy (dancer) and finally, graffiti.

### ROLLER

The roller technique is quite simply. Generally it involves latex paints for exteriors, although some artists prefer aerosol for the base colors. Because rollers are wide, they can cover wider surfaces, since an even stroke can be quickly achieved. Rollers generally have a handle that can be used to connect poles for painting at difference heights. These are often used with ladders or scaffolding in order to create very large works in a relatively short period of time. The process starts with the backgrounds, which are generally done in paler colors, followed by the final layers, which are always darker. Finally, the outline is done, which creates a contrast and frames each of the colors.

### PASTING

Pasting is a term used to refer to any type of paper that is glued onto street walls. The pastings are made of different types of non-adhesive paper

that can be painted by hand, plotted, screened, offset printed, stenciled, or done by combining two or more of these techniques. The pieces may also involve clippings of other prints produced by someone other than the artist, thus creating a true collage on the streets. The most common adhesive used for pasting is paste, a smooth mixture of flour and water, though some artists utilize PVA glue, a product commonly found in art supply stores that makes the work more expensive. The pasting of the work itself is simple: the piece is placed onto the wall chosen by the artist for the intervention and the adhesive is applied using a roller, a spatula or a brush to "cover" the entire piece. This way, the adhesive penetrates the surface of the paper and it sticks to the surface. Then the artist must wait until the piece dries to see the final result. Of all the techniques shown in this book, this technique (along with stickers) is the one that is least durable when used outdoors, since water, sun and contamination quickly deteriorate the materials.

⊛  **STICKERS**

Since sheets of adhesives began to appear at bookstores and art supply stores, this technique has flourished. Stickers are easy to produce. They can be printed in the comfort of one's home with nothing more than a computer, a printer and silicone paper (or "transfer" paper) which maintains its adhesiveness until the paper that covers it is removed. Stickers can also be printed at print shops, copy centers or silkscreen printers; they can even be painted by hand or stenciled. They are generally done in several colors (or like in any print system, in one, two or three colors and their

infinite combinations). They are easy to apply though less of an adrenaline rush is involved: the artist merely has to find a surface where the sticker will stick. Stickers deteriorate rapidly when applied outdoors. The most common places used for stickers are traffic signs, public transport, public bathrooms, advertising marquees, etc.

# CREDITOS

folio

| a | b |
|---|---|
| c | d |

| a | b | c | d |
|---|---|---|---|
| e | f | g | h |
| i | j | k | l |
| m | n | o | p |

**BS.AS.STNCL:** 11, 13A, 13B, 34B, 178A, 179B, 183C, 205D
**BLU (Italia):** 210, 210
**BURZACO STENCIL :** 38, 40, 41, 42, 43, 181B
**CABAIO STNCL:** 44, 46, 47, 48, 181C, 202A
**CAM.BSAS:** 50, 51, 781D, 182B, 207A
**CHERRYCORE:** 28, 52, 53
**CHU:** 17A, 24, 54, 56, 57, 58, 59, 196B, 204B, 205B
**CROKI:** 27C, 60, 61
**CUCUSITA:** 62, 64, 65, 66, 67, 182A
**DAMITA DINAMITA:** 206B
**DARDO MALATESTA:** 68, 70, 71, 72, 73
**DEFI:** 26, 74, 76, 77, 78, 79, 184C
**DOMA:** 80, 82, 83, 179D
**EL ODIO (Chile):** 23A, 193A, 200B, 206D
**EL TONO (España):** 24, 211B
**EMM:** 29D, 84, 85
**EXCUSADO PRINT SYSTEM (Colombia):** 201B
**EPRESSION SESSION:** 212, 213
**FASE:** 86, 88, 89
**GROLOU:** 23B, 90, 92, 93, 189A, 200B, 201A

**GOAL CREW:** 200A
**GUALICHO:** 25C, 94M 96M 97M 185B, 188A, 221B
**JAV-O:** 208B
**JAZ:** 98, 100, 101
**JUSTINA:** 194C
**KID GAUCHO:** 102, 104, 105, 189B, Contraportada A
**LOVESTYLE:** 21B, 29A, 106, 108, 109, 197A
**MARIA BEDOIAN:** 25B, 110, 112, 113, 194D
**MAYBE:** 29B, 29C, 114, 116, 117
**MONDO LILA:** 194B
**NASA*:** 118, 120, 121, 188C, 197C, 204B, 205B
**NAZZA STENCIL:** 122, 124, 125, 202B
**OmarOmar:** 126, 128, 129
**OSCAR BRAHIM:** 130, 132, 133
**PMP:** 134, 136, 137, 184A, 189C
**POETA:** 206A
**PUM PUM:** 138, 140, 141, 142, 143, 194A
**PUNGA:** 205C
**RUN DON'T WALK:** 144, 146, 147, 148, 149, 178C, 180B, 195B, 201B, 205A, 206C
**SONNI:** 150, 151, 152

Agradecemos a todos los artistas y fotógrafos que con su trabajo hicieron posible este libro y, de antemano, pedimos disculpas por aquellas omisiones y/o errores que el libro pueda contener.

**STENCIL LAND:** 21A, 154, 156, 157
**THE LONDON POLICE (Holanda):** 184A
**TIPOZON (Colombia):** 200B
**TEC:** 158, 160, 161, 162, 163, 188B
**URRAK:** 164, 166, 161, 163, 188B
**VIKTORYRANMA:** 27A, 168, 170, 171
**VOMITO ATTACK:** 172, 174, 175, 178B, 203A,

## FOTÓGRAFOS

Las imágenes sin créditos fotográficos fueron tomadas por el artista a quién pertenece la obra.

**BARBICORE:** 182D, 182E, 183A, 197B
**DARIO SUAREZ:** 186, 187
**DEBORA ROUX:** 179B
**DIEGO SAN MARTIN:** 6, 7, 190A, 190B, 190C, 191C, 191A, 191B, 211B, Contraportada B, C, D y E
**EDGAR VARGAS:** 192, 193B, 194C, 207B, 207D
**FEDE MINUCHIN:** 178C, 193A, 202D, 203B
**GULLIVER:** 196A, 204A, 205E, 221A
**GUSTAVO SANCRICCA:** 211A
**LIN FOU:** 15, 16. 17B, 17C
**PABLO ZICCARELLO:** 130A
**PELE:** 180A, 182A, 182C, 183D, 183E, 208A, 208C, 209B, 209C, 209D
**ROSIEROBOT:** 83B
**SILVIA LEW:** 223

**1000 stencil**
Guido Indij
isbn 978-950-889-164-8
240 pp.

**Hasta la Victoria,
Stencil!**
Guido Indij
isbn 978-950-889-085-6
240 pp.

**Gráfica política
de izquierdas**
Guido Indij
isbn 978-950-889-150-1
240 pp.

**MVD.
Gráfica popular
de Montevideo**
Guido Indij
isbn 978-950-889-147-1
120 pp.

**Buenos Aires
fuera de serie**
Guido Indij y Daniel
Spehr
isbn 978-950-889-165-5
240 pp.

**El libro
de los colectivos**
isbn 978-950-889-114-3
240 pp.

**Perón mediante**
Guido Indij
isbn 978-950-889-136-5
240 pp.

**Mitogramas**
Alejandro E. Fiadone
isbn 978-950-889-113-6
240 pp.

**500 diseños precolombinos de la Argentina**
Alejandro E. Fiadone
isbn 978-950-889-181-5
132 pp.
(+ DVD)

**Gauchos en las primeras postales fotográficas argentinas del s. xx**
Carlos Masotta
isbn 978-950-889-160-0
120 pp.

**Paisajes en las primeras postales fotográficas argentinas del s. xx**
Carlos Masotta
isbn 978-950-889-161-7
120 pp.

**Indios en las primeras postales fotográficas argentinas del s. xx**
Carlos Masotta
isbn 978-950-889-162-4
120 pp.